情多處處有戲——賈馨園談戲曲

賈馨園 著

人的一生好短，記憶更是片段。幸好有筆，不致歲月無痕。

大半生了，後半段突然熱鬧起來，戲曲、雜誌、出書等等，都是世情最繁雜的，全部一擁而上，令素面人生瞬間變換彩色。

想想好笑，做戲曲時很像生娃娃，十月懷胎，直到臨盆，壓力痛苦到爆發點時，每每罰咒不再辦了，隔年看到好戲又懷上了。不同的是，一場戲的成敗往往一晚定奪。生養後的育成，卻像辦雜誌，要長期愛護、經營、規劃。所謂俗事萬緣，目前兩肩暫歇，頓覺海闊天空。若真有緣，或容再續吧。

現在時間一半分在上海，一半在台北，兩處都叫人牽繫。初回上海時，好像這麼自然，離去時還是稚年，幾乎沒有記憶，可是雙親口中常提及故土往事，重返滬上，好像只是接續一個突然斷了的夢，很容易就貫穿完整起來。過了一陣又想回台北，這有我的親情、摯友和大半生的絲絲縷縷。世事政治的無常無情，又逼我想回上海，那兒的不快不會是椎心刺骨，有著隔一層的安心。

自己的個性很急，隨著年歲愈來愈甚，惱人傷己。希望後面的歲月，如一生所愛的崑事，徐曲緩唱，學著漫步婉約走過。

目錄

輯二：滬上歡樂

情多處處有戲

春風清曲供養

「用顧傳玠的杯子，喝最好的茶，聊聊崑曲舊事。」允和老師執壺笑吟吟的給我放茶葉添水。

在北京六月天是很宜人的。原先在相片上已經很熟稔允和老師了，見了面的感覺仍有很大的不同。

盤著髮髻，白底藍碎花的中式衫子，皮膚皎白柔細，她嬌小、纖弱、潔淨，真的「好美」。她那種魅力是不具重量的，輕柔如雲絮一般，而她給予我西式的「擁抱」，又讓人驚愕之餘想「落淚」。

應我的要求，攤開一桌子的相片，張張風華怡然，她告訴我這都是後來在海外的姐妹和友人加洗給她的。「浩劫」時期她親手撕了一個星期的照片，所有的青春華采記錄都成了齏粉。然而她居然保存了日記，整整二十四本，從一九五六年開始記的。為這段難以回顧的歲月，保存了歷史的烙印，崑曲是其中重要一環，真不知道這些智慧、膽

3

識，都藏在如此嬌小身軀內的那個角落。

　　開始聊之前，允和老師說她剛「呼了氧」，好新鮮的名詞，給予人欣然的感動。

　　是從《紅樓夢》開始，我父親認識崑曲的。那時離崑劇「全福班」結束演出的一九一九年已不太久的事了，他總是抱了大疊的石印曲本，邊對照邊看戲。不久全福班歇業看不成了。蘇州教育局長潘振霄介紹了尤彩雲，自此我們四姐妹，認識了影響一生的戲曲。

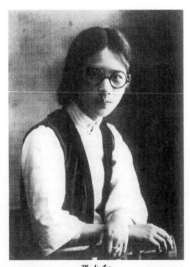

張允和

　　尤彩雲也是「傳」字輩演員們的業師，那時蘇州崑劇傳習所中有七位全福班老師，是對他們直接影響最大和授業最多的，而旦的培養幾乎全是尤彩雲之功。他在班中後期因眼睫毛倒插，不再登台而專門教戲。生則是沈月泉，當時全福班的主要旦角是周鳳林和丁蘭蓀，尤師雖僅是綠葉，可是他長年浸潤的聽和看，反而集各家之長、腹笥更寬。

允和師停了停,笑起來,這段回憶中一定滿是蜜糖。

那時我十歲,大姐(元和)十二歲,大年下我們心思都在玩骰子、趕老羊、擲狀元上頭,父親用唱戲穿花花衣來誘引,留出夏宮給我們。我們家裡有四個書房,主要是夏宮和冬宮,夏宮在花廳裡,是父親的書房。面對芭蕉綠蔭的花園,和母親的書房相對,滿室紫檀大理石面傢俱、字畫,書冊滿篋,是父親招待貴客的地方。

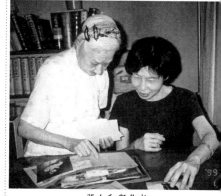

張允和與作者

尤彩雲很瘦,一來就一板三眼拍〈遊園〉,大姐和我規規矩矩的坐著學舌,覺得很難、很無趣。十遍八遍後,他掏出笛子來,一支竹管子流溢出這麼美的聲音,對頭十歲的孩子是很驚奇的;上了笛子就開心了。熟了曲子馬上就踏戲,身段排得婉約有姿的,大姐和我是現成的杜麗娘和春香,一句「沒揣菱花偷人半面」的照鏡身段,尤師就花了多少心思。小三毛兆和那時還是個小頑皮,輪不上她

學，我們當時雖也常看崑劇，但都是在全浙會館曲友演的，全福班歇了，傳習所還沒成立呢！

　　開蒙很重要，尤師藝好、有耐性、又懂得教，他有上七段、中七段、下七段的法則，是他多年學藝的心得，還仔細的描繪圖說地位，可惜我們當時太小沒領會。另外手眼身法步之外，尤師還加了個「神」，他說沒有「神」字，其他都是「形」了。一九五五年我和胡忌去看他時，已是離當年蘇州啟蒙三十多個年頭了，尤師正病中，執我手說：「落花時節又逢君」。可惜當年八月花真的落了。

　　由於崑的辭句意境深奧優美，如未能理解含意，則演唱時所表達的層次相差就不啻千里了。單以《牡丹亭》〈遊園〉的四句：「原來姹紫嫣紅開遍，似這般都付與斷井頹垣，良辰美景奈何天，賞心樂事誰家院。」我所聽到的一般這幾句唱法都表現著遊園的歡樂，其實這四句的情緒都是熱和冷交替的，我也是到八十多歲才領略到尤老師說的「神」，他的「神」是包括了「形」以外的一切。

　　允和師說著就唱起這幾句來，非常認真的加上點手勢，九十歲的她，天真熱情可掬。提起她父親和四妹充和，她是滿心的讚揚。

　　崑曲有三好：文辭好、身段好、唱腔好，我父親還加一個雕塑好，他認為崑劇每個出場亮相，都是活的雕塑。

　　這使我有另種的體會，以前每看章回小說，書上對每個主要角色，由頭到腳的穿戴衣式到眉眼風情，都著意的描寫，其實這就是「亮相」，就是文字「雕塑」的細磨精描。中國所有的文學或藝術都是一脈相通的。

　　四妹充和對崑曲的研究是最深入的，單是〈遊園驚夢〉，她

可以寫十萬字，充和能唱擅演；會吹
笛，自己打譜，還能製作笛子，她是
真正懂崑曲的。

現在談到允和老師自己的戲，氣氛
更活潑了。

佳期：是六旦的五毒戲之一（思
凡亦是），張傳芳老師教的，手執飄
帶，共有七十二個身段，每個動作
都是對稱的，主曲〈十二紅〉一段太
難了，老師教法嚴謹，把著手教得我
好辛苦，那時我退職在家，四十二歲
了，但還能臥魚。

學堂：會了佳期，學堂就輕鬆多
了，我自己很喜歡這齣戲，也常演
出：「小春香一種在人奴上，畫閣裡
從嬌養⋯⋯」春香的活潑天真和我很
像。八一年開膽囊炎時，我七十三歲
了，在病床上我反覆的唱「陪她理繡
床，隨她燒夜香⋯⋯」護士煩了，不
准我唱，就給我插上鼻管。開完刀，
我又唱：「小苗條喫的是大夫刀。」

茶敘：那是在四川，大姐她們的
〈遊園驚夢〉，穆藕初的乾女兒想登

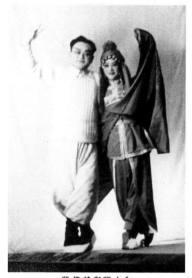

張傳芳與張允和

台，指定要和我唱〈茶敘〉，我們三姐妹都不會這折，就找姚傳薌在旅館中為我們拍曲踏戲，時間太緊，學得人倉倉促促，演得也胡里胡塗。國泰大戲院，四妹在後台幫腔提詞，我演的身段自己都覺得看不出名堂，這算是偷演的，不成體法。

婚走：一九五九年，北京崑曲研習社由華粹深改編了《牡丹亭》，我演石道姑。〈婚走〉一折，是以前沒人演過的，那是為慶祝建國十週年活動，我們在前三年就開始準備了，請的老師是沈傳芷、朱傳茗、張傳芳、華傳浩、前前後後我們排了總不下百餘遍了，那時住在袁敏萱家中，她的柳夢梅，排戲大多在陸劍霞家中。〈婚走〉戲都在舟上，共四個人，船尾是搖櫓舟子，船頭是我石道姑，中間船艙是柳夢梅、杜麗娘小夫妻，華傳浩主排，船在台上走

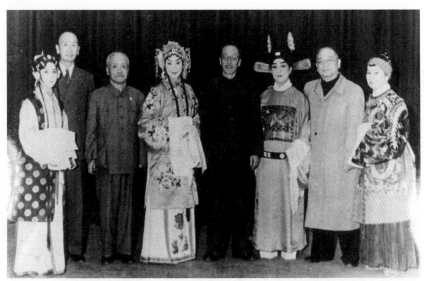

張允和、華粹深、俞平伯、周銓庵、康生　袁敏萱、歐陽予倩

圓場，五分鐘的戲，排了又排，華導是罵了又罵，不是船翻了，就是人掉水裡，槳怎麼搖的，四個人不是直線是船折了嗎？

我的石道姑是介於半旦半丑之間的正義角色，劇中只有一句引子，「多嬌多病身⋯」，一唱二白三引子，我打的引子很用心，俞平伯頗誇獎。

談到丑，崑劇三小：小生、小旦、小丑，無丑不成戲，我最愛小丑，因為他表演的是不具假象的真實人生百態。在丑戲中，崑丑第一，川丑第二，福建戲丑第三。丑要演得清很難，容易庸俗。我在北京，曲會裡生旦淨末俱全，獨缺蘇白的崑丑，我會蘇州話，以後丑就由我包辦了。

允和老師笑說自己應該得最佳配角獎。她太客氣了，她對崑的意義是終身的。她提到有一次約了沈傳芷、張傳芳兩位老師到西山遊玩休息，是八大處的第三處，上山要騎驢，他們二位體態都比較胖，膽子又小，驢子一點不聽他們使喚、折騰好久，騎不成驢。允和老師很輕盈，又懂得「下馬威」，結果上了驢背很順貼，老師們很服氣。允和師談到開心處的歡顏笑語，流露她自己形容的頑皮慧黠。

我怕她累了，請她歇歇站起來活動一下，寰和來幫我們拍照，他是九弟，

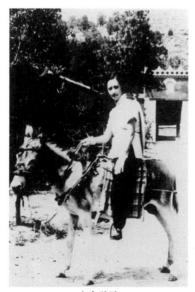

允和騎驢

也是皤然白首翁了，寰和夫婦特地由蘇州到北京來照顧二姐，都是耄耋高年，還能有手足相親相伴，真是開心。

寄束：我演琴童，崑丑，梁壽萱的紅娘，張生求紅娘傳束，紅娘難他，要叫她一聲「嫡嫡親親的娘」，這時琴童由桌子裡鑽出來「還有我篤爺在此呢！」

後親：我演丑小姐，介於六旦和丑之間的性格，我是俊扮，只點個疤子，表演要誇張些，這齣戲很輕鬆，人物之間表演緊密，台上滿堂紅，俊公子要演出書卷氣才行，我們演過七次之多。

允和師接著說一個笑話，文革時期她常失眠，她就用催眠三部曲：先是唸心經：「心無罣礙，無罣礙，故無恐怖……」。

如果不靈，再是背《長恨歌》。她說這是首最長的詩，可是往往由「漢皇重色思傾國」背到「此恨綿綿無絕期」。

仍不睡時，則祭出最後一項法寶，唱〈佳期‧十二紅〉，一般到第四紅就睡著了。

同允和師談到俞平伯教授，她說要打北京崑曲社說起了。一九五六年，允和師和復旦的譚其驤教授很近，都是學歷史的，再經由譚和俞的熟識而一道唱曲子。

當時是四月，《十五貫》正在北京轟動，是周恩來總理口中的「一齣戲救了一個劇種」。八月份北京曲社成立，允和師正賦閒在家，這個重責大任可「非她莫屬」了。

「我是交際處處長（聯絡組長）」她的詼諧又來了，說時神情之可愛難以描摸。

俞老（平伯）自己也拍崑曲，生旦淨丑不拘，唱得雖不怎麼樣，也不吹笛，但是會打鼓。在北京，我家和俞老故居斜對面，他和師母許瑩環的「畫眉居」，也就是老君堂廟。師母是曲會裡八大姐之首，平常我們是稱大姐的。她不但懂曲，還會譜曲，和夫婿感情之好，真是叫琴瑟和鳴，俞老出國一年，還是為想太太給想回來的。瑩環大姐是六月荷花生日，我曾壽禱：

> 人得多情人不老，
> 多情到老情更好。

我們演過一次堂會，我的〈佳期〉小紅娘。俞老的〈喬醋〉，我則是劇中的書僮彩鶴，調侃主人摔了個「天下第一跌」。

北京曲會的章程全是俞老的手筆，到現在還是社裡的規範。當時因有文化部支持，我們是兵眾將廣，娘子軍尤其多。歐陽予倩當時也常來看戲，曾為我們拍曲排戲，是曲會名譽社員，他留有「思凡」的錄音帶。後

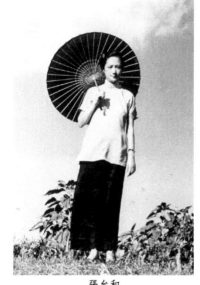

張允和

來歐陽除京劇外，比較著重於話劇了。記得有次他來看我們排《牡丹亭》，到了晚上十一點，外面傾盆大雨，他用汽車送我們回去，當時有汽車可是很了不起的。

我在會中也常作些文書的事、如編社訊、說明書、新聞稿件什麼的，都經俞老過目、連我的歪詩，雜文也都要他點批。

文革中他受了很大創傷，成了「封建餘孽」，十五年後，北京曲會重新恢復，他不再參與了。俞老是研究紅學的，我想他是因《紅樓夢》而愛上崑曲的，最早在北大，他就成立了「谷音社」，對整個北京崑曲都影響甚巨。

我有他最後卅年的紀事表，可能連他自己都缺的，也從未發表過。

提到故舊往事，允和師難免情緒低落些，我還是把她引回戲曲。允和師現在可紅極了，她的《張家舊事》、《多情人不老》、《最後的閨秀》等三本書，在京滬各地已上了排行榜，要做她的專訪，文字的、電視的都要排隊預約了。

問她上鏡頭緊不緊張，允和師說她天生就是膽子大，台上從不知道什麼叫害怕，浩劫中對著革命小將，也可以在腦中幻化成常山趙子龍和猛張飛，她自己仍是嬌柔的小「丑」。

出獵：我演旗牌軍頭頭王旺，帶著李三娘來見咬臍郎，走了個小圓場，一看，演咬臍郎的胡寶棣，頭上的紫金冠掉在地上了。我就說：「夫人，慢慢的走啊！」

一面對咬臍郎說：「衙內，我去取你的金冠來。」立刻叫旁邊的小兵到後台，把沈盤生叫上台給胡戴上。當時我還在台上自編自

演，搞點身段作個障眼，我不但會演丑、還會救場。

原來胡寶棣的媽媽袁敏萱（北京曲社首席小生、俞振飛前輩高足），因愛女心切，不捨得把寶貝女兒的冠繫太緊，才一上台就掉了。當時這齣戲是在北京文化部禮堂演的，和專業的徽劇同場表演，他們的〈回獵〉，我們雖是業餘，可是一點沒塌台。

允和師說到這裡可是得意極了。說真的，臨場出狀況，要求票友鎮定已不易，還能圓場，我說允和師應得配角獎外，還可得座「消防」獎。

沈盤生，北京曲社不論什麼行當，差不多的戲都是他導的，排《西遊記》中唐僧和悟空、悟能、悟淨加上白馬的身段，又繁又美、已成絕唱。他的身段有沈月泉的影子，他也是允和充和的老師。

在上海時，殷振賢前輩（是傷科名醫、名票，有「殷喬醋」之稱，頗受俞粟廬推崇）的後人，也和我提過沈盤生。在卅年代崑劇最艱苦的歲月中，殷曾留沈在診所中，他被形容為；閒時連靠著牆，手打橫結（在胸前），都是窮生的邊式身段。

他一生很晚才結婚，全福班後期走江湖時，在吳江，他才十五歲，是班中最小的演員，唱「翎子生」。當時私家能邀請戲班，甚至看戲，大都是官宦大戶人家，或書香門弟。有家

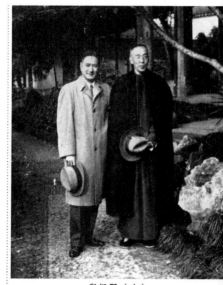

殷振賢（右）

小姐和他蠻談得來，常在一道，被家中發覺後，不知怎的，後來小姐就死了。從此沈盤生一直未娶，直到六十多歲到北京後才成家。

允和師在寫「江湖上的奇妙船隊」時，本想以此為引子，結果沒寫。可是這段淒美、我怎能捨得。

守歲：我演個假意引誘敗家子嫖賭的書僮，左手大青花碗，右手擲骰子，誇張的神情很有意思。這齣戲五十年來沒人唱過，是〈金不換〉中的一段，窮生姚英的戲，沒情節，沒花梢，全憑做功唱功。當時正好羅馬尼亞使節團來看劇，居然盛讚，周恩來總理還驚奇的問我先生周有光說：「你夫人會唱戲啊！」

再談到康生。北京曲會演《牡丹亭》那天，接待人員在門口招呼，來了二位高大而氣度神情不凡的人士，就讓到貴賓保留席，原來是周恩來邀來的，事先並未告知。康生深喜崑曲，也非常懂戲，但自己不唱的，他是山東人，〈林沖夜奔〉作者的同

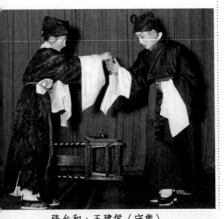

張允和、王建侯〈守歲〉

鄉，他頂喜歡〈望鄉〉一折。聽說康生對戲內行極了，藏有好多戲折子。

現在寫到康生這個名人，很多人提到他總有些避諱。其實我這台灣成長的崑迷，還搞不清楚他是怎麼回事，不過只要愛崑曲總是「本家」。

周恩來總理很愛崑劇，對我們北京曲社更是關心支持，每回他來看戲，都是靜悄悄的一人獨來，從沒有護衛隨從。他和我愛人周有光是好友，共產黨還在延安時期，他到重慶來，為「救國會」開會事，我們接待他，當時會中有卅多人，把關的是七君子之一史良的丈夫。

好幾次允和師提到笛師李榮圻，這個名字比較陌生，不若上海的笛王許伯遒知名。允和師認為其中之別在於許原先乃曲友身份，而李為專業笛師，若論笛藝高下，那李榮圻是無可比擬的。

李榮圻我們都叫他阿榮，他的笛子不僅音色美，更好在能吹出味道和感情來。我大弟宗和抗戰自後方回來，大弟婦去逝，我們全家到蘇州，

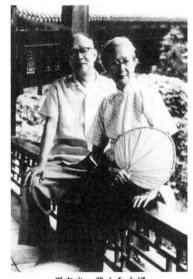

周有光、張允和夫婦

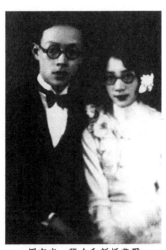

周有光、張允和新婚燕爾

15

為了讓他解憂，約了阿榮來。大弟的官生唱得特別好，他自小就和傳玠一道的。大弟唱〈聞鈴〉中「淅淅零零……」一段，笛聲一起，闔座寂然，阿榮笛音中的淒楚，令人不忍悴聞。

阿榮是全福班時期的笛師，誠懇善良，他曾提到「過去為大人先生們吹笛，吹時賞個座，吹完就撤座的」。他嘗說笛子不是單吹出工尺來，更要有七情六慾。人家形容阿榮的笛聲出神入化，不僅吹出歡樂、哀怨、激昂、淒慘，甚至有金鼓之鳴。他是四妹充和的良師，二人一直相互切磋。後期《十五貫》排練，他亦參與創作，但已不能上場吹了。那年我在北京見到他，五月天身著重棉，七月傳靈音。一代曲師！

我要求允和師談談她的姐夫顧傳玠。一九九六年我在美國訪問元和師時，因直接談及夫婿，元和師還語帶保留，允和師可就毫不避內舉了，她那種打內心發出來的讚美，句句精緻玲瓏。

顧傳玠在一九二一年出師，最初在蘇州青年會演出，那時我才十二、三歲，和他同年。開始看他演的第一齣是〈驚夢〉，我們姐妹當時人還小，才學了〈遊園〉，頭一次看到他和朱傳茗在台上情緻綿綿的情愛場面，簡直著了迷，又開了眼界。那時生旦的戲總是傳玠和傳茗搭配的，他們二人住一間房，台上演的都是含情脈脈，原來台下常打架的。

顧傳玠從小就上進，在戲上面一直鑽研，加上本身條件好，愈來愈出色，當時蘇州的很多曲家名士們，都特別喜歡他，慢慢的薰陶，使他在台上有股書卷氣。同樣的角色，在他身上就別具風神。

〈驚夢〉很不好演，因為在夢境之中，整個感覺是迷離虛幻，

若即若離，如「則待你忍耐溫存一晌
眠」撫背一段，不好按背真揉，需是
實戲虛演，講究一個意思。

「……似水流年，是答兒閒尋
遍，」二個青春心靈夢中乍見，要在
似幻似真的情境裡，引領歡會。

傳玠的文武戲都好，允和師說他
的〈連環計・小宴〉中掠翎子，勻踱
虎步，剛柔相濟，美極了。〈拾畫叫
畫〉中一句「嫡嫡親親的姐姐」叫得人
魂飛魄散。傳玠的音色極美，還有二個
笑渦，在舞台上，真是唱、演，神韻俱
勝。

允和師形容他：「連聲音裡都有表
情。」

因傳玠過早離開班子，蘇州崑曲前
輩顧篤璜遺憾從沒看過傳玠的戲。他說
蘇州其時民風保守，傳玠每回演出座無
隙地不說，姑娘家會越牆出來看戲，那
真是著魔了。

後來逃難，全家到四川，大姐元
和在漢口，我寫信叫她來團聚，大姐
回覆說決定不下，因「上海有個人對

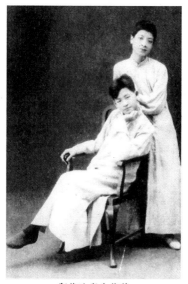

顧傳玠與朱傳茗

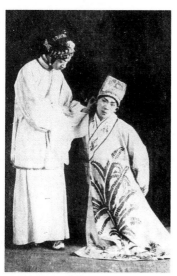

朱傳茗、顧傳玠《獅吼記》

顧傳玠的蓋杯

我很好，但此事不太可能的。」我問她上海這個人是否「一玠之玉，是他，則嫁他。」大姐就回上海了。

我的「半字」電報成就了沈從文和三妹兆和的婚姻[註1]。「嫁他」二字也促就了大姐和傳玠的因緣，沈從文總喚我「媒婆」。

當時滬上小報登得很兇，大家閨秀下嫁戲子，在當時是了不得的事。就是我們自己老觀念重的家族裡也不太能接受，在上海有位舅公，是中國實業銀行總經理，就曾拜年拒不見。大姐當時是很不容易的。

這段婚姻和感情，在今日看來，格外難得而感人。

我問允和師為何只有大姐夫婦來台，她說當時她在蘇州、三妹在北京，時局動亂，傳玠怕共產黨所以逃到台灣，是「叛徒」，大陸這兒不再提他。四妹充和和傅漢思結婚，也是因當時的時局，一九四八年美國大使館立要他們赴美的。

允和師送了我一付茶盅，全套包括蓋、杯和托子，傳玠家用的，本是一對，允和師拆了予我，這是此行喜出望外的收獲，我返台時一路緊捧胸前，生怕閃失，是我的寶貝，其象徵的意義非一般。

允和師曾說自己「整個身心都在崑」。一九七七年，她七十歲生日，夫婿周有光送她《湯顯祖全集》，允和師打從還不太識字，就讀唱「遊園」，其間人生離亂乃至文革結束，睽違崑曲已好長一段時日，《牡丹亭》一直是她的夢。一九八五年北京紀念湯顯祖誕辰四百

三十五年大型演出，在美國的元和、充和來京參加演出〈遊園驚夢〉。她們舞台的優雅，留下的相片，俞平伯讚為「最蘊藉的一對」。

記得七八年江蘇省崑劇院在南京成立，我們都去參加，俞振飛和美國回來探親的項馨吾[註2]二位正好坐在我左右手，當時台上包傳鐸和包世蓉父女演〈寄子〉。忽然發覺右手邊的項先生哭得很傷心，抽噎不止，趕忙問原因，項說：「我四九年赴美，兒子斯倫寄在上海整整卅年。」

舞台上的離亂，世事亦然。

允和師曾壽俞平伯夫婦的詩中有：

「願年年歲歲此日，人雙健，曲音宏，杯不空，壽比黃山不老松。」

允和師的可愛、言不盡的，我借她自己的詩來祝禱她永遠，多情人不老，人雙健，曲音宏。

（2000.10）

周有光、張允和夫婦漫畫

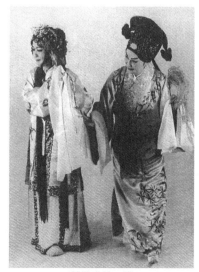

最蘊藉的一對
張充和（杜麗娘）、張元和（柳夢梅）

註1：沈從文託允和師在她們長輩前提婚，允和師說當時多用文言，電報又貴，回電「允」字，為允許和允和雙意，故為半字電報。

註2：項馨吾為俞振飛好友，常與翁瑞午、謝繩祖、袁安圃一道唱曲，有一壺四杯之稱。

碎金散玉談顧傳玠

堪稱璧人一對

每次翻閱崑劇傳記類的書藉，文中總會寥寥數語帶過顧傳玠。這位早期傳字輩的小生，算得上是全材，無論巾生、大小冠生、窮生、甚至雉尾生，都堪稱楚翹。包括他秉異天賦的唱、演、俊逸的扮像，是所有崑史文藉中，甚至於僅存碩果的數位傳字輩老師口中，均予以肯定的。

他在蘇州崑劇傳習所，學藝並演出約十年（一九二一～一九三一），應該是剛攀峰嶺，突然與崑脫幅，轉入學業。以「志者事成」自勵，更名顧志成。畢業於金陵大學後，與名門淑媛張元和結縭。後於民國三十八年隨國府來台，經商，病逝於台中，僅得年五十五歲。

這些是我們崑界的朋友，對顧傳玠僅知的事，也儘及於文字記載，當時不曾有過他任何影像資料刊列。

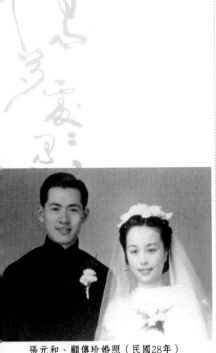

張元和、顧傳玠婚照（民國28年）

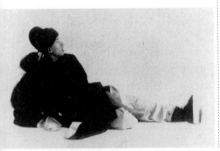

顧傳玠《販馬記》

數年前，偶然得到二張照片。一張是顧傳玠與張元和的婚照。當時頗為驚異，像中確如所聞，是位翩翩美少年。而張元和女士，清雅秀麗，堪稱璧人一對。另一張是他在《販馬記‧三拉》的跌倒鏡頭，神情並茂。

這一印證，讓我神往了很久。所以這次和我先生到美旅遊，首站舊金山，念念的就是要見顧伯母（張元和女士）。在奧克蘭城中，餐店的大窗子，看到熱誠的曲友張慧元，送顧伯母抵達時，真是非激動可形容。

九十高齡的顧伯母，依然美麗高雅。她嬌小，但挺拔。拄著因車禍而不良於行的手扙，婉拒我的攙扶，和我攜手入座。

顧伯母低迴往事，如一首首音律柔婉的崑曲，似「如夢令」，更是「九迴腸」。

顧傳玠原名時雨。先尊是位塾師，雖稱詩書傳家，究竟寒素。老先生因愛蘭，結緣於姑蘇四大家族的貝晉眉（貝書銘的叔祖）。

時值一九二一年春，蘇滬曲家俞粟廬、貝晉眉、穆藕初、徐凌雲、張紫東等，憂患崑劇後繼無人，乃集資於蘇州五畝園，開辦崑劇傳習所。廣招清寒子弟，延請全福班名藝人，沈月泉、尤彩雲等為教習。

當時為籌集資金，由穆藕初發起曲家彩觴。俞振飛其時年僅十九歲，和謝繩祖、穆藕初為此在杭州靈隱「韜光寺」，真的隱晦了月餘，由沈月泉教導，學會了〈拜施·分紗〉。〈折柳·陽關〉、〈辭閣〉、〈斷橋〉、〈遊園驚夢〉、〈跪池〉。後在上海「夏令匹克劇場」，會串三天，滬上轟動，集資頗豐，奠定傳習所的成立基礎。

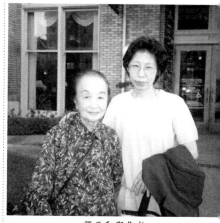

張元和與作者

顧時雨年僅十一歲，和長兄時霖（傳霖，早逝）入了傳習所。分科時，因相貌雋靈，選入小生行。

玠者圭也，乃玉之貴者

傳習所由曲家王慕潔為學子們命名，除因「傳」字的傳承意義外，其

末字按行當分。小生是斜玉旁，取其「玉樹臨風」如周傳瑛。旦是草頭，禺為「美人香草」如朱傳茗。老生和淨乃金邊，應其「黃鐘大呂」如鄭傳鑑。而丑是依水，乃「口若懸河」如王傳淞。

玠者圭也，乃玉之貴者。顧傳玠天資聰穎，在學子中，很快就顯得「出挑」。在課堂上，稱「小生作台」，學子圍在一長方檯邊，由老藝人按扳度曲。每曲學會後上笛，例由傳玠引領首唱，則其餘學子再依次輪唱，均由他為之撕笛。

傳玠出色的笛藝，也在其時養成。俞粟廬對俞振飛與許伯遒曾有「大江南北二支笛」之讚譽。而顧傳玠之笛藝，實不遑多讓，這是寒山樓主對他的嘉評。

在舞台上，他台風氣蘊俱佳，嗓子寬而水靈靈的。

傳玠和朱傳茗被拔擢，搭配為班中領銜的一對生旦。學藝三年，就開始陸續演出於上海「徐園」、「笑舞台」等。

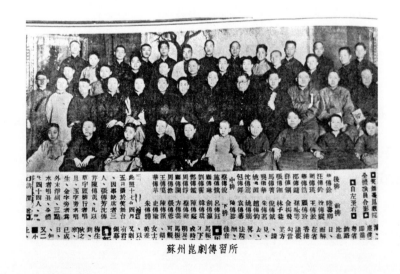

蘇州崑劇傳習所

這批學子，當時僅十五、六歲左右，他們邊演邊學，那時大約是一九二五至一九二七年間，他們能演出的已近二百餘折戲。而串成本戲的也有《呆中福》、《釵釧記》、《武十回》、《白蛇傳》等三十多齣。

很快的，傳玠在圈中聲譽鵲起。他在學藝上刻苦自勵外，憑藉他異於常人的天賦，知道揣摩拿捏角色的份量。所謂不慍不火的掌握，恰如其份的表達。這在一個成熟的好演員，要靠經驗累積，才能達到的火候。而傳玠在這個年齡已經能體味。

同樣的巾生，對《牡丹亭》、《玉簪記》、《西廂記》裡的柳夢梅、潘必正和張君瑞，他有不同的深情纏綿，甚至挑闥。他《獅吼記》陳季常的哂嘻。《連環記》，呂布的剛猛浮淺，在在有著傳神。

他有兩個很大特色。其一，傳玠在演唱時，常有皺眉的習慣。在表達《千忠戮》的建文帝，和《長生殿》的〈埋玉〉、〈聞鈴〉等悲涼淒苦角色，特別能傳遞強烈的起伏感受。

周傳瑛回憶錄中提到，新樂府時期，在徐園演出「撞鐘、分宮」的崇禎帝。傳玠的表現神采飛揚，氣韻跌宕，演與唱好得出脫了，行話叫「開了戲門」，唱到「恨只恨，三百年皇圖一旦拋」，匆匆下台，回到戲房盡至咯血。以後這折戲他就不常唱了。

其二，傳玠在演出前，保持心境沉潛，在踏戲（排戲）時，喃喃獨語，自我手足模擬。在喧嘩的後台，別人不知其所以。

其實在那個年齡，他已知在表演前的「進入角色」。這不僅是天份，更是真誠而尊重對待自己的角色。

一代曲學家吳梅，獨鍾傳玠，一九二七年曾自編《湘真閣》雜

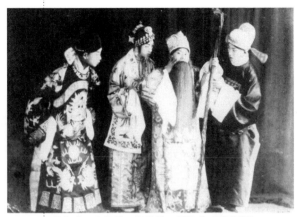

周傳瑛、朱傳茗、倪傳鉞、顧傳玠《販馬記》

劇，親點傳玠任主角姜垓，佐以朱傳茗、施傳鎮、倪傳鉞。

　　一九二六年穆藕初的經商失利，對傳習所支助難以為繼。由大東煙草的嚴惠予和陶希泉接續援手，易名為「新樂府」，笑舞台改裝，俞振飛主其事，成立演出，盛況空前。吳昌碩為傳玠，傳茗兩人親書對聯，為嵌字格：

　　「傳之不朽期天聽，玠本無瑕佩我宣」

　　「傳隨李白花閑想，茗倘樵青竹里煎」

　　嚴、陶的作風，和原傳習所的老班子傳統有著差異。作為較正軌的經營管理方式、把主配角予以待遇及條件之區別。尤其對傳玠，愛護得無以復加，除了薪資的差異外，幾乎是夏綢冬裘，私彩華飾，包車跟班的待遇。很自然的引起不安，使原本親密、淳樸的師友間，有了衝突和矛盾。

　　儘管在舞台蒙受一致眷寵，他萌生退意。當時傳玠曾在三條道路中徬徨抉擇。是留在圈內續繼演出。抑是應梅蘭芳之邀，合作搭配小生。或棄演就學。

在當時社會的情況、政治、經濟紊亂，崑劇的維持，本就頗艱苦。雖有南徐北溥（徐凌雲、溥侗）及很多有識及藝文之士的愛護，但藝術還是要靠安定與繁榮才能茁長。加上一般對於伶人的偏見，和班中出現的波瀾，都令他難以自安。

一九三〇年底，傳玠在上海警備司令陳調元壽宴堂會上，和梅蘭芳合作《販馬記》，梅大加激賞，當場盛邀他合作。

新樂府的嚴惠予愛惜傳玠之才，鼓勵他上進，願支助他就學。

最後，他的抉擇是進入東吳大學附中，對傳玠本人，是進入一個全新的人生。對時局飄搖不定的崑劇同期師兄弟，卻是椿沉重的打擊，「新樂府」不久也隨之紛崩瓦解。

這位張府貴公子，有一筆字、一口曲，滿腹詩詞

翻閱著顧伯母帶來的相簿，那裡面全是逝水的韶華流年。在太湖山石側，在垂楊展柳旁，那個時代的風情，雨香雲片全在夢兒邊。

張府祖籍安徽，一直寄寓姑蘇，祖父曾任巡撫，修滄浪伍佰名賢祠，整寶帶橋，家中亭台樓閣，宋元名槧，並擁崑曲家班，能演《牡丹亭》五十五折。

父親張冀牖，捐出祖產，讓卻宅園，創辦吳中樂益女中，人稱「開明的貴公子」。這位張府貴公子，有一筆字、一口曲，能笛善蕭，滿腹詩詞。培育出四女六子，個個是菁秀。

張府四姝均是奇葩。長女元和（顧伯母），習業夏大，精於崑，嬪崑曲名家顧傳玠。次女允和，嫻熟舊詩，嚴於格律，音調鏗鏘，十

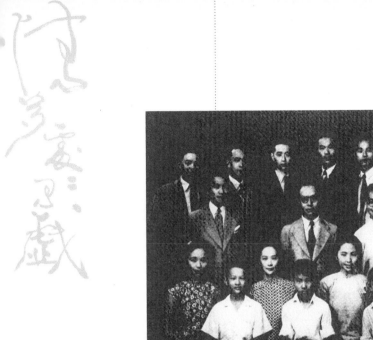

張元和全家

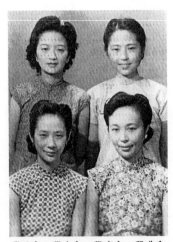

張元和、張允和、張充和、張兆和

四歲即入南社，著有「離亂曲」。夫婿周有光是名語文學家。三女兆和，接受新文學思想，夫婿沈從文大師。四女充和，嫻崑曲，拜沈尹默為師，善篆隸，執教耶魯大學。

　　張元和自幼為詩禮書藝薰陶，她鍾情於崑，家裡延請全福班伶工尤彩雲為其拍曲授藝，她參與蘇州「幔亭曲社」，同允和、充和姐妹常彩串。

　　新樂府時代，元和正在上海，傳玠舞台聲光最灩的時節，所有風采均映入元和眼底。

蘇州有三個曲社，「道和」、「契集」，只有「幔亭」是純女士。

「我們是不到他們那兒的，不過呢！別的曲社的男曲友，是常來幔亭的」。在顧伯母慢悠悠的口中說出來，全是當時節的風韻。

其時，在蘇、滬名曲家俞振飛、項馨吾、袁安圃、謝繩祖、翁瑞午、因年齡相若，常在一道唱和，俞是生、餘者均旦，戲者稱是一壺四杯。而四旦的風韻，恰是花部四大名旦的格調。袁的扮像美，音色柔潤，是梅蘭芳。項的猿啼澗溪是程硯秋。謝的嗓子剛健喻為尚小雲。翁的姿放可擬荀慧生。（翁是陸小曼的密友）。

在蘇州，元和十來歲，就常隨父親到會館看「全福班」，當時還是老式戲台，有門簾和柱子，據方桌供茶水。觀眾常挾一大疊線裝曲本，對著戲譜吟哦。她憶中，當時全福班的伶工都老了。

傳字小班接上來，記得在「蘇州青年會」，看他們初展劇藝，稚嫩可掬，印象深的是小藝人的老法扮妝，又不熟悉技巧，旦的嘴唇只有三點紅，真不受看。

慢慢藝術嫻熟，在蘇、滬廣受讚譽，傳玠的〈見娘〉、〈拾畫叫畫〉，已盡得精髓。

傳玠在東吳附中，巧與張家宗和、寅和兄弟同學。高中就讀光華，允和當時正執教於此。這個機緣，他偶而會到張家探訪，當時四妹充和，正痴迷於崑，傳玠也常點撥示範身段。那時元和與傳玠倒不太熟。

情定「霓裳羽衣曲」

吳梅大師執教東南大學時，曾在元和上學的「南京一女師」教詞曲，元和記得他總是長袍裡掛枝笛子，講授詞曲外，還教〈鬧學〉的一江風，和〈賞荷〉的桂枝香，一派大師風範。

元和二十來歲，在滬讀書就業，但常返蘇州，在自家九如巷，請了蔡傳銳拍曲踏戲，周傳瑛搭小生，常在曲社彩串。

「幔亭」每月曲敘一次，由中午清唱到晚上，全是整齣，預先安排好戲碼和曲者。晚上聚餐時，可以唱散曲。傳玠己於金陵學成就業，常到蘇州幔亭來玩。

顧伯母回憶他的笛癮很大，用餐間，他不肯唱，偏愛吹，每向曲友作揖，「請教一曲」、「請教一曲」，一餐下來，他可以吹笛子打通關不歇氣。在蘇州有一回，三天三夜的義務戲，蘇、滬、南京曲家都來了。徐凌雲演的〈賣興〉、〈當巾〉，他的丑被歎為觀

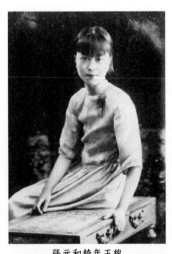

張元和綺年玉貌

止，他還演判官，會耍牙，在口中盤牙，更是絕活，無愧人稱「俞家唱、徐家做」。那次張氏姐妹的〈樓會〉開鑼，〈斷橋〉壓台，顧伯母提到得意的雙脫靴，看得出打從心底的歡悅。

抗戰期，傳字班在崑山一場募捐戲，曲友也串演，元和初露〈亭會〉。她聽說傳玠來看望師兄弟，被邀客串〈見娘〉、〈驚變埋玉〉，這是她父親最激賞的幾折。她馬上電告家中，張老先生帶了續絃，其他孩子，包車趕到崑山觀劇。在後台，他們還未過癮。和傳玠最熟的宗和、寅和廝纏著他，左邊一拳，右邊一拳，傳玠答應加演〈吟脫〉。元和當時還不懂，原來是李白〈吟詩脫靴〉，現在稱〈醉寫〉。

當時傳玠就和周傳瀛的高力士，背對背推磨打轉，臨時演練。傳玠背誦清平調：「雲想衣裳花想容，春風拂檻露華濃，若非群玉山頭見，會向瑤台月下逢」他突然頓住了。元和接了句：「一枝紅艷露凝香…」。顧伯母憶中，李白出場的醉步，虛瞇著眼，由宿醉、醒醉而大醉，她稱傳玠的表演如入化境，原來沈月泉此劇就是獨步。

接著崑山、大夥又到正義一路玩下來，那兒有個池塘，以蓮花並蒂、重襺著名。傳玠撩衣下水去觀荷折藕。在餐敘中，傳玠不見了，元和找到湖邊，他獨自躺在小舟上吹笛，元和為他留影。

戰時，張家避居安徽，元和與傳玠常藉魚雁往返。

一回，日本人把她們蘇州樂益女中，圖書館裡藏書全堆到操場，好的字畫，拔軸掠走，其餘要燒毀。傳玠知悉，馬上連絡滬上的寅和趕回，聚集友人叫了幾十輛黃包車，連夜把藏書，搬到吳子深小妾家，得以保全。

吳子深世居桃花塢，名畫家，為吳門貴公子，當時有三吳一馮，均肖馬。即吳湖帆、吳子深、吳待秋、馮超然。馮亦是名曲家，習白面，〈議劍〉、〈打車〉是其拿手，是台灣畫家張穀年的舅父。也緣於馮之介紹，穆藕初識得俞粟廬，而有傳習所創立的一段功德。吳子深的愛妾叫李云梅，美甚又極聰慧。她不識字，但隨張傳芳學了〈寄柬〉，台上表演情致嬌憨。

民國二十七年冬，傳玠生日他們訂婚。次年春結婚，定居上海，曾暫居陳調元華屋。

顧伯母憶及，他們婚宴在四馬路的大西洋菜館，吃大菜（西餐），賀客逾百。傳字班師友正在上海「仙樂戲院」演出，趕來助興。由方傳芸演〈送子〉示賀，演完將喜神娃娃送到元和手中，令新娘嬌羞不勝。又鬧傳玠唱〈跪池〉，他作揖告饒。賀客裡尚有趙景深，他的一曲〈揚州空城計〉，令婚宴歡樂到了高潮。

婚後，小夫妻恩愛逾恆。傳玠下班

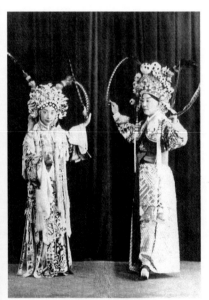

張元和、夏恂如

回家，一個吊毛立躍欀上，練功還娛妻。假日每倚陽台欄杆並坐，迭聲唱和。

那是汪精衛時期，行政院副院長褚民誼習淨，經常在家中敘曲歡聚，檀扳清謳，笙簧並奏。傳玠元和是常客，某回，他們新婚夫婦的一曲〈盤夫〉，引得大夥粲然。

在褚府每每有彩串。一次她和褚民誼契女合演〈斷橋〉，紅豆館主溥侗，親為元和執排青兒。溥侗是隨丁蘭蓀學戲，丁向有溫文蘊藉，玉琢蘭芽之譽，經溥侗教導亦得他的精妙。

民國三十八年，局勢吃緊，當時傳玠早已轉入商界。通過警備司令部毛森，以一兩金子一張票代價。拋卻珍貴輜重，獲保身家，乘中興輪抵台。台中滿城的紅棉樹，迎接了傳玠夫婦。顧伯母很喜歡台中的清新，定居於此。

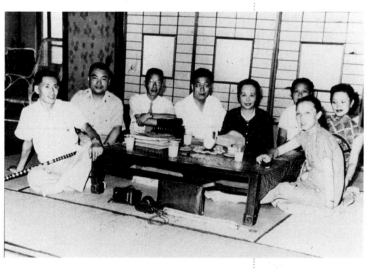

顧傳玠（左）
在台中

在台灣黯然神傷演〈埋玉〉，埋的不是楊玉環，而是顧傳玠這塊玉

傳玠在台的經商迭遭波折，失意令他不太參與台北曲友活動，只和很親近的老友才願小聚，偶舒鬱懷。與陳定山在台中，曾酒邊擪笛。傳玠按板拍曲，一首「收拾起大地山河一擔裝」，「苦雨淒風帶怨長」唱出多少抑鬱。因戰亂離開故土故地，前塵往事只在歌曲中了。

四十年代中，他和寒山樓主重聚，論藝之餘，還為樓主擪笛，唱出〈彈詞〉、〈罵曹〉、〈訪普〉，笛聲依然遏響飛朗，境遇已完全不同。

傳玠的早卸歌衫，在蓬瀛寶島，真的是繁華退盡。於民國五十四年，因病肝，逝於壯年。

元和女士在傷痛之餘，曾手書「崑曲身段試譜」作為記念。她曾為文提到「在台灣黯然神傷演〈埋玉〉，埋的不是楊玉環，而是顧傳玠這塊玉」。

在台北曲界，她和徐炎之，張善薌夫婦，及焦承允同為曲會鼎柱，推廣崑曲不遺餘力。後移居美國至今。仍常作示範性的演出。顧伯母是豐富的，她有一生繽紛可憶，諸多的好友可聚。馨香禱祝，願她是天半朱霞，一生頤年長樂。

（1996.08）

陸小曼瑣聞

今年（一九九六）適逢徐志摩的百歲冥誕。提起徐志摩，大家都不會忘記他與陸小曼之間那段綺麗的浪漫。陸小曼這位舊社會裡的前衛女子，似乎因為徐志摩，才得以在歷史塵煙中留下一絲音容。

在我上海的寓所裡，聽陸小曼親人絮絮的緬憶著她時，她的氣息，清晰得宛若在面前，是幽柔蒼白帶著藥水的苦清。

我一直很迷惑於小曼在徐志摩故後的感情生活是如何的，在廿年代，兩個那麼知名的人物，那麼濃郁的感情和傳奇的結合，什麼是女主角的下半生呢？是如想當然耳的鬱鬱終生，沈湎於舊景嗎？

緣起於去年夏天，我到香港看場藝文拍賣，認識一位王敬之教授，好友介紹他是：「詩詞、書法、金石篆刻俱佳。」我們隨意聊聊，他是一九七八年由上海到美國，而我是一九八八年，政府兩岸開放抵滬的，所以我們對上海的看法迥然不同。不久，他由港

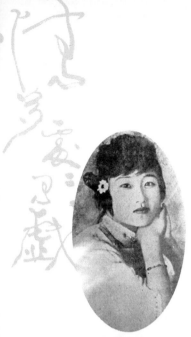

陸小曼

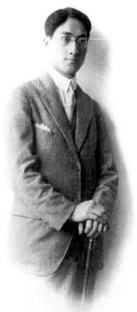

徐志摩

寄來一本他的著作《冷凍卅年》，談的是他在大陸解放後，卅年來的遭遇。用筆犀利卻很詼諧。最令我感興趣的是，他提到與陸小曼的一段過往，小曼待他如子姪，書中談及小曼解放後的境況、個性等。可惜著墨不多，只能算書中點綴。

我立刻打電話和他聯絡，他又寄來一份〈憶陸小曼〉文，對她有較多的敘述，他看我這麼有興趣，就囑我到上海找小曼的表妹，吳錦阿姨（人稱陸婆婆）。她在解放後，就由常州到滬，一直照顧小曼的，應該最清楚了。

我在八月中抵滬，不巧陸婆婆回常州了。第二次十月到上海見到她了。陸婆婆是由王教授的媳婦陪來。人很瘦小，精神滿好，說話嗓子響亮，健談，八十多歲了，記憶力還不錯，提到一些故人，如在台灣的陳小蝶（陳定山），她馬上表示熟稔還記得他太太十雲。談到陸小曼，她也不知從何說起，我們就僅從想到的生活點滴，很輕鬆的聊聊。

她清秀、病弱、常昏厥、好吃糖，胡適說她是「北京一道不可不看的風景」

小曼本人很清秀、皮膚白皙、羸瘦、常有昏厥的毛病，算是多愁多病身，陸婆婆很強調的是，小曼雖非傾國貌，可是她有股與生俱來的魅力，很多人見到她就被她吸引。在徐志摩生前，他們在四明村的寓所，就是當時文人畫家的薈萃中心。徐故後，小曼家依然群英雲集。如胡適之、陳半丁、丁西林、老舍、邵洵美、錢瘦鐵、應野萍等七八人，幾乎是每天必到的。陳定山說她是幽蘭，有林下風姿。胡適更形容她是舊北京一道不可不看的風景。小曼嗜甜，慕名來的朋友，總是一盒盒的糖帶來給她。

小曼在廿年代風華正茂，是絕對帶領時尚的，足跡常出現於當時最時髦的雲裳公司，衣著奢華。我有一張她一九一八年，在北平南宛機場，接法國霞飛將軍來華的相片，穿著一件斑紋毛皮披

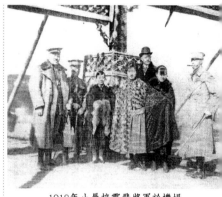

1918年小曼接霞飛將軍於機場

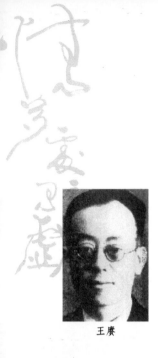
王賡

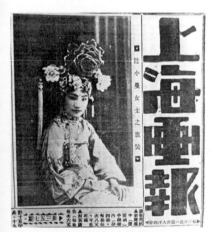
陸小曼《四郎探母》

風。另一張她常供案前的小影，巧笑倩兮，則別有番風姿。

那時的小曼，耽於逸樂，在熱鬧喧囂中週旋，金粉絢麗，裙展如雲，是每個晚會的中心。她本身家世好，英文、法文俱暢利，能詩會畫，善演擅唱，在當時北京也好、上海也好，俱是獨領風騷一面。

她本心一片摯純，真誠無偽，王敬之稱許「男人中有梅蘭芳，女人中有陸小曼」。

對於小曼的性格，在坊間《徐志摩傳》中，提到的大多是負面的，「奢華、揮霍、任性、甚至於上舞場、逛戲院、捧伶人、抽大煙又多病……。」然而〈憶陸小曼〉文中的她，卻是宅心忠厚，熱情義氣，「男人中有梅蘭芳，女人中有陸小曼，只要見過其面的人，無不被其真誠相待所感動。」陸婆婆口中的小曼，更是幽柔清雅，毫無虛偽，一片赤子之心。

對於她另一段感情，就是和翁瑞午的關係，一直為很多人所詬，就是陸婆

婆提及，也頻頻為小曼而諱。王敬之教授提到翁，形容他：「為人健談，亦莊亦諧。」而徐志摩認為翁瑞午不是好人，他不放心小曼交給他。甚至胡適的力勸，如不終止和翁的關係，就要與小曼絕交，也不能給予小曼棒喝。

那麼翁瑞午到底是怎麼樣的人，和徐志摩、小曼之間，又有著什麼樣的牽纏呢？

翁是世家子，翁的父親印若，「歷任桂林知府，以畫鳴時，家有收藏，鼎彝書畫，累篋盈廚。」翁瑞午隨父久宦廣西，因幼年多病，遂拜丁鳳山學推拿。

我對翁的好奇，是從《春申舊聞續篇》中來的：陳定山表示「現代青年以為志摩是情聖，其實我以為做徐志摩易，做翁瑞午難」。為什麼呢？

泰戈爾送她一隻手鐲

在徐志摩短暫的一生中，他的超逸才華，平和的性格，加上絕對的浪漫氣質，為很多很多人所悼念。他戲劇性短暫生命，所發出炫目的光芒，掩蓋了和小曼的不適配，同時在人們心目中，小曼一生也到此打了休止符。

要解析他們兩人，應該是很有趣的，在性格上二人是很相近的，他們都有超人的熱力、魅力。可是在性向方面，卻迥然不同。

談到徐志摩的浪漫任性，他是「愁則烏天黑地，喜則山崩地裂，一生追求美與愛，及自由。」是個單純的理想追求者。梁實秋說：任

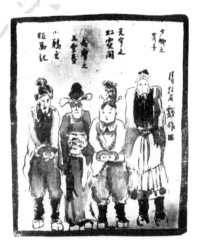

《上海畫報》上的漫畫：江小鶼《販馬記》、徐志摩〈玉堂春〉、張光宇〈虹霓關〉、王少卿〈寄子〉

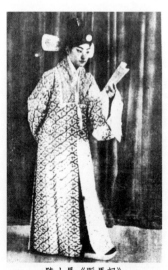

陸小曼《販馬記》

何聚會，只要有徐志摩就舉座並歡。他平時也是生活不羈、煙酒、豁拳、弈棋、旅行、訪古探勝、演戲，每一樣都熱中的。形容他最貼切的應該是：「英式的紳士風度、美式的熱情豪暢、法式的遊宴玩樂。」

志摩是留美、英，又兩次遊學歐洲，他崇拜英雄、結交名士，尤其欽慕東西方哲學大師，如泰戈爾、狄更士、羅素等，他均領迎頂禮，尤其對泰戈爾的訪華，更比作「泰山日出」。

至於陸小曼，她的錦繡絕不遑於徐志摩的。小曼的第一次婚姻，與王賡在北京，就因她的綽約出眾，周遭一直繞著許多驚才慕豔的藝文朋友。和徐志摩成婚後，他們個性相互的輝映達到了極致，家中成了藝文沙龍，幾乎天天詩酒酬酢，竟夕為歡。當時最常往來的如胡適、江小鶼、馮超然、吳湖帆、陳小蝶、汪亞塵、丁悚、劉海粟，無一不是一時藝文逸俊。而徐志摩和小曼兩人發出的熱與光，是一個超強的磁場。

泰戈爾第二次訪華，到上海就住在

他們福煦坊的家。陸婆婆帶了我去看，在外面指著二樓靠東的一間，告訴我那就是招待泰戈爾的臥房。當時為了盛迎泰，小曼把那間房整個布置成印度式，無桌椅，只有茸茸地氈和靠墊，結果泰戈爾反而喜歡志摩和小曼他們東方古香古色的寢室。

　　泰戈爾送了志摩一件金繡印度紫袍。泰戈爾是初次見小曼。他頭一次訪華，反而是徐志摩和林徽音接待的（一九二三年，由梁啟超的「中國講學社」邀請的）。泰非常喜歡小曼，他覺得小曼靈性高，又儀態萬千，他送給小曼一只手鐲，是銀絲和黑髮絲編就的，很精巧。七十年後的今天，陸婆婆在我家，出示這個手鐲給我看，它依然光燦。

「春香鬧學」小定情

　　小曼在北京是隨陳半丁學畫，到上海則跟賀天健學山水，劉海粟很欣賞她，說是「落筆成趣，潑墨有情。」志摩很鼓勵小曼執筆，婚後小曼畫長卷山水一幅，志摩特地帶到北京去裱裝，楊杏佛題：「手底忽現桃花源，胸中自有雲夢澤。」

　　小曼在戲曲方面，稱得上崑亂不擋，她的豔聲哄傳，由京到滬，不論賑災、募捐、開幕種種義演活動不斷，朋友形容她的唱腔溫婉有情。一次小曼為賑濟，在上海恩派亞戲院演出〈思凡〉，轟動一時，行家都知道這是齣

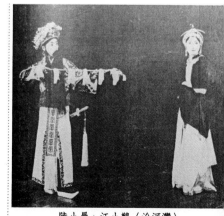

陸小曼、江小鶼〈汾河灣〉

古澗一枝梅，凭欲圍林鎖。略
遠山深不怕寒，似共春相趁，
幽思有誰知，託與都難可。
獨自飄流獨自香，明月來
壽我。

□ 陸小曼女士之法書 □
梅生先生 小曼學書

陸小曼字

很見功力的戲。而在北京，小曼和志
摩，居然在〈春香鬧學〉裡定情，小
曼的「春香」，志摩的「學究──陳最
良」。

徐志摩是富家子，習慣中帶有洋
氣，崇拜西方哲儒，側重現代文學、詩
鑴，他雖也串演京戲（在這方面似乎才
情不大）但比較喜歡話劇，婚後，和小
曼合編過話劇《卞昆岡》。

而小曼是徹底的中國，她北京聖心
女校畢業，英、法文俱佳，但卻沒有出
過國門。她的舊文學相當有素養，琴棋
書畫佳，又痴迷於京崑。

當然他們最大的隱憂應該是「經
濟」問題。婚後，他們不能見諒於徐
父，斷志摩月費，起初他們還借貸，
後來就靠志摩執教收入供養生活。當時
他們住的四明村，據陸婆婆説，光是傭
人、丫鬟、車夫、廚子就有十四個，他
們天天高朋滿座，這種開支，想想也驚
人。

徐、陸兩人都是含著金湯匙出生
的，習慣了的奢靡，收斂何易。志摩是

男人，嚐到現實賺錢的滋味，希望和小曼淡泊下半生。但美人是憂不得貧的，自然勃谿時起。

志摩、小曼的婚前濃情蜜意，在他們日記和小札中，固然表露致盡。但在婚後，他們也有段非常纏綿的生活。志摩到北京教書，置梅花入信，語小曼「碧玉香囊」，捎去問候，送去芬芳。他們曾到志摩的家鄉硤石過了一陣，書案前，志摩手書「恨卿來遲」，他們每天讀書、談心、看沈蘆、撿浮石。但還是要回到塵世！

翁瑞午

「五百年」風流冤孽

現在談談翁瑞午，除了前面提到的家世外，翁在崑曲界頗有聲名，稱得上是曲家。翁和小曼的相識，是在「天馬會」的晚會上（天馬會是上海美術界最大的團體，後來改名為中國畫會，幾網羅當時所有菁英），兩天戲劇節目有京有崑，大軸均是小曼的，一天《販馬記》，一天〈會審〉。其中有翁的〈拾

畫叫畫〉，俞振飛的〈群英會〉，袁寒雲的〈藏舟〉，陳定山（小蝶）的〈叫關〉。京崑行家，應該知道這場戲碼在票曲界的硬扎。

而〈會審〉就是小曼的蘇三，翁的王三公子，江小鶼的藍袍，志摩的紅袍。陳定山形容為小曼和翁的五百年風流冤孽由此引起。看看這台戲的搭配，也不得不慨歎人生如戲了。

小曼體弱，翁有一手推拿絕技，常是手到病除。翁家是宦後，頗富文才，喜愛戲劇，尤擅崑曲，家中收藏盈樹，對小曼時時袖贈，翁除了在造船廠供職外，還在上海地產大王程霖生處為帳席，收入頗豐，所以志摩、小曼也常受接濟。

小曼的孱弱，翁教她嘗試福壽膏（鴉片），常能療痛（在當時社會，覺得淺嚐還是無害的）。志摩到北京授課，小曼家中絲竹不輟，在《牡丹亭》聲聲裊裊中，如何不動情。

有件巧事，我在上海的瀏河路古董市場，買到一張廿年代翁瑞午灌的崑曲唱片〈斷橋〉，還是百代公司出的。直如獲至寶，用老唱機還聽了一小段「金絡索」曲牌。後來在寒山樓主的《戲譚品墨》一書中，提到民國十年，蘇州穆藕初創辦的崑曲傳習所，部分經費籌之於義演，當時三天戲碼中，有一齣〈斷橋〉，就是俞振飛的許仙，謝繩祖的白娘子，翁瑞午的青兒。由這二點可知，翁在當時崑界亦頗負盛名的。

志摩和小曼後來感情惡化，他覺得精神日頹，文思枯竭，為了應付小曼的多病和靡費，他客串於京滬，加上翁的介入，志摩甚至形容已到心困煉獄的程度。

可是令人不解的是，在他們婚後第三年，也就是一九二八年，志

摩第二次旅歐，除了拜望他心目中的名賢大儒外，還有一項任務，居然是帶了一批古董到國外出售，而聽說這批古物卻是翁提供的家藏。從任何一個角度來說，此舉都是令人費解的。

衣薄臨醒玉絕寒

但無論如何，志摩的死，小曼是有部分責任的。志摩在他們結婚後期一段時日，對一切的隱忍，默認所有惡果，都是出自他手撒之種。

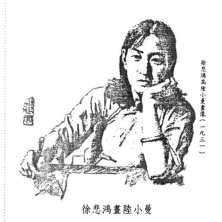

徐悲鴻為陸小曼畫像（一九三一）

徐悲鴻畫陸小曼

志摩的最後之旅，卻是急於搭郵件運輸機返北京，參加他的另一位至愛林徽音在協和小禮堂為外國使節作的中國建築藝術演講，隨身尚帶著他手撰序言。白馬山撞機，留給世人一片驚愕惋恨。林徽音將機身殘屑木板一塊，掛在屋室為念，直至一九五五年林歿。

最近徐志摩元配張幼儀侄孫女張邦梅出了本《小腳與西服》。又是一番景象。紛紛擾擾，纏纏綿綿，是前一代的恩怨，不也是今日世事不斷的寫照嗎？

45

志摩故後，小曼潛心斂性，完全變了一個人。她素服終生，摒棄一切遊宴。她在眉軒壁上排著志摩遺像，桌案壓著志摩絕筆書，楊杏佛題跋「樓筆清寂」。那年，徐悲鴻曾為她作了幅素描，完全布衣釵裙。陸婆婆說她把所有華服送人。但她離不開翁，除了羸弱病體外，她鴉片已上癮，加上她手面闊，花費靡，已成了習慣。家中樓閣，仍是文友雲集。她那時還住福煦坊獨院，隨身傭人還留有近十個，這所有的開支都是由翁負擔。

那時，翁原住同春坊，已有妻室，可是他大部分時間都待在福煦坊二樓的大間，裡面有個煙匠。陸婆婆帶我到福煦坊時，那兒已分配三戶人家住著。一樓住戶原是小曼的舊識，姓姚，很熱誠的和我談小曼，說她待人接物的溫厚，又指指一個簡單的白木衣櫥，看起來是很陽春的一型，說是小曼的舊物。因為到後來翁的經濟情況也日下，翁追隨的地產大王破產，古物也典當得差不多了，但小曼的黑白二頓，他一直供應。

大陸易手後，小曼的毒癮戒了，身體仍差，偶爾還畫點畫。大部分時間都賴在房間裡，看還珠樓主的《蜀山劍俠傳》。她畫仍在學，賀天健（上海畫院院長）教她用棉花濡丹，沾染桃花，盛讚她畫中靈秀之氣。小曼當時已是瘦骨支離，卻不掩風姿，確是劉海粟所說的「衣薄臨醒玉絕寒」。

當時在上海中國畫院，小曼和周煉霞並為一代麗人。周煉霞，詞人，辨弦詠絮，被讚為「七十猶傾城」，她的名句是「但得兩心相照，無燈無月無妨。」賀天健常喟嘆，讚小曼人聰慧，寫山水畫風近清初的王鑑，清麗淳雅，畫如其人。

一生半累煙雲中

陸婆婆說小曼解放後，穿著已是中性化，常著的是男士對襟藍褂子，完全素臉，直短髮，腳上是家中自縫的黑布鞋，出門戴頂法國扁帽，另有番清逸。

大陸的政治運動，沒波及過小曼。倒是翁有幾次被拉到台上坦白家世。聽說翁在台上大談他身為帝師的祖父，什麼天子門生，天皇貴冑的，一套陳腐把領導搞煩了，乾脆叫他下台算了。翁早小曼六年故世。

小曼後來一直在上海文史館工作，其實只是掛名領乾薪，也是巧事一樁。原來成都杜甫草堂掛了小曼一幅畫，被上海市長陳毅看見，詫異沈寂多年的小曼居然尚在，就聘入文史館。陳毅也是志摩的學生。最近聽上海崑界老曲家談起小曼，說毛澤東有次到上海文史館，在翻閱名冊時，看見小曼名字，說了句「她也在文史館？」後來再次到文史館，又提了一次，從此小曼就在名義上晉升，照顧更優渥些。

陸小曼晚年

尚幸的是小曼在一九六五年文革之前過世。六十三歲。尚未遭真正大劫。

陸婆婆攜了三幅小曼留下的山水畫，沒有裱裝，但很仔細的用報紙捲著。其中二幅署名小曼，並蓋著印章。一幅無款，由程十髮提了「陸小曼畫作遺珍，寒林策杖圖」。另有一方畫上的玉石小印，及印盒印泥，陸婆婆稱小印是小曼最喜歡的，常置袋中，是雞血石的。還有一個就是泰戈爾送的銀手環。陸婆婆急著想脫手，我勸她靜待有緣人。

墓木均已拱，真正是美人黃土，名士凋零，再璀璨的人生，也是春夢一場，用王敬之教授輓小曼的聯，來作個結語：

「推心唯赤誠，人世常留遺惠在；出筆多高致，一生半累煙雲中」。

(1996.02)

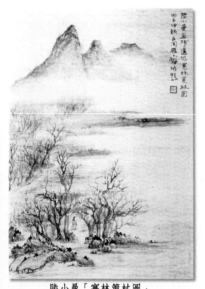

陸小曼「寒林策杖圖」

〈罵曹〉親炙記‧李寶春學崑劇

倪傳鉞老師蒼蒼白髮、清瞿逸朗、睿智加上歲月的痕跡，在他身上呈現一種「非常」的美

　　六月滂沱大雨中，新舞臺負責人、辜懷群老師、李寶春老師和劉智龍先生來到我上海的寓所，他們對這棟一九一九年的舊屋頗為喜歡。這是幢租界時期的法式老花園洋房，屋側的一條紅磚圓柱長廊，很容易令人緬懷舊日滬上情景。對於室內的陳設，我嘗試去捕捉廿世紀初的感覺，錯落安置著同時期的傢俱擺設，舊時代的情味自然流露。

　　倪傳鉞老師身影在院中出現，九二高齡的「崑劇傳習所」三老之一，在雨中被攙扶進來，蒼蒼白髮、清瞿逸朗、睿智加上歲月的痕跡，在他身上呈現一種「非常」的美。

　　寶春是京壇前輩李少春的哲嗣，他的〈擊鼓罵曹〉已是享譽，這次想學崑的〈陰罵曹〉，懷群的鼓勵外，我是「動員」者之

49

一，他的參與對崑劇的整體而言，應是椿美事。

倪師在「傳習所」同儕中，本來就是最有文采的

倪老師記憶力異常清晰，他拿出手抄的「鼓譜」，用筷子示範鼓點子，層次分明。倪師從出場鑼鼓、唸白、身段到「油葫蘆」曲牌，在寶春扶掖下，把彌衡的桀傲悲憤，危顫顫的演示出來，毫絲不苟。智龍操著錄影機，記錄了每個動作和表情。

崑劇的〈罵曹〉俗稱〈陰罵曹〉，是彌衡死後，在陰司中，操搥摑鼓再次的詰罵曹瞞，比之京劇更要淋漓盡致，把曹後期的罪狀，逼獻帝、弒后妃、伐袁討劉、殺楊修、誅孔融，銅雀鎖二喬，都一併數落進去。擂鼓有五通之多。較之京劇，崑鼓顯得嚴肅單調些，倪師指示不妨加些曲牌子，如「粉蝶兒」之類調適得豐富些。

倪師在「傳習所」同儕中，本來就

向前輩請益──倪傳鉞、李寶春

是最有文采的，書畫俱佳，在我寓所有一幅他寫的蘭亭序，和手繪山水，且不論字與畫之清邈，只以耄耋高齡，眼不花、手不顫，就是異數。

倪師對藝術決不拘泥於守舊，他說老師教的是個框架，學生學會了就是自己的了，可以依本身的條件，揣摩、借鏡，潤飾甚至創新。當然，萬變不離其宗，仍得是「崑」才行。

在京的〈陽罵曹〉與崑的〈陰罵曹〉之間，有著趣味性的區別，倪師也特別指示陰與陽的對比。崑的表演一切均和京是反著來，在造型上彌衡是不掛髯口的，擊鼓位置在舞台正中，面朝觀眾，而曹操與判官側坐著背對觀眾，桌子在舞台台口兩邊斜放，依然作飲酒大宴群臣狀。

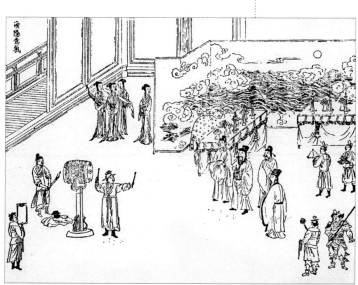

版畫
〈四聲猿‧罵曹〉

〈陰罵曹〉是禰衡被害後，在閻羅殿前執掌文案，等曹操也身故後，在地府相見，判官要他效舊日在酒宴上，當眾擂鼓罵曹的情狀再演練一番，留在陰司作個千古話靶。而後禰衡升天為玉帝的修文郎，曹操則依舊墮在地獄。是頗具戲劇性的。

這段崑〈罵曹〉，是徐渭的〈四聲猿〉中「狂鼓吏」的主折，頗有難度，在仙霓社時期，傳字輩老生還常唱。到京〈罵曹〉面世，前輩大師做表唱腔的考究，三通鼓加入崑的〈夜深沉〉牌子，更顯得激越中的沉鬱之美，風靡一時。崑的〈罵曹〉就不太演了，時至今日，只剩〈油葫蘆〉一段唱腔，因曲調悅耳仍在傳唱外，大陸崑團已全陌生於此劇。

今寶春能學演崑〈罵曹〉，不僅是他自身演藝面的擴展，更能提昇其京劇表演的深度。寶春得到倪師嫡傳親授，而此劇能因之挖掘保存，更是彌足珍貴。我們且拭目以待了。

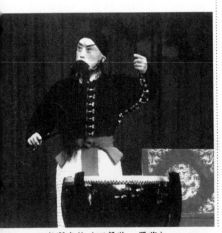

李寶春的〈四聲猿・罵曹〉

坐在客廳沙發上的章遏雲老師，極清秀卻削瘦單薄，很難把她和登在「十日戲劇」上，同馬連良、譚富英合作時的珠圓玉潤聯在一起。來台後，五十年代我也曾看過她的「生死恨」，台上于金驊還調侃她那時的富態。而眼前的章老師，九十歲了，怡適安祥，微笑裡的溫婉叫人感動。

本想和她多聊聊戲，但往事燦爛對她已模糊，她演出的營業戲太多了，反而不知從何說起，我提議和她聊聊堂會戲。

杜月笙家祠落成的盛大堂會她沒趕上，可是後來杜家長子杜維藩，在上海新新公司結婚的堂會她就參加了。當時以杜氏的顯赫，京劇演員那個不以參與盛會為榮，人多事雜，戲碼提調困難，堂會還分成了二個舞台演出。當時梅蘭芳、馬連良、譚富英、金少山、李萬春等頭天在第一舞台的《龍鳳呈祥》和次日的《紅鬃烈馬》。

而第二舞台頭天是孟小冬和章遏雲的

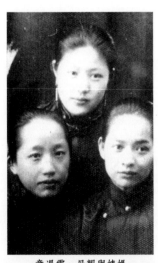

章遏雲、母親與姨媽

《四郎探母》，和程硯秋、俞振飛、芙蓉草的《碧玉簪》。次日是程硯秋、俞振飛、金少山的《紅拂傳》，孟小冬、譚富英、芙蓉草的《珠簾寨》，章遏雲姐妹倆的《樊江關》。那時的盛況應屬空前，而章遏雲其時無不參與其役。

另一聞人張嘯林的六十歲壽宴也搭了二個戲台，她和尚小雲、荀慧生、新艷秋合作了〈四五花洞〉。第三晚的全本《四郎探母》，她是應杜月笙之邀合作了〈坐宮〉，杜月笙用的名字是「悅聲居士」，在唱「叫小番」時的嘎調，彩聲響得他都不用叫了，亦為笑談。接著的〈盜令〉、〈出關〉、〈見娘〉、〈回令〉就是梅蘭芳的公主，馬連良、譚富英的雙演四郎，太后是芙蓉草，葉盛蘭的宗保，馬富祿、苗勝春的國舅，余太后則是張少泉，她是影后李麗華的母親。

章老師最喜歡的《得意緣》，談起來也挺「得意」的，她這齣戲演得次數很多，且非常叫座、主要一道合作的是程繼先和芙蓉草。這齣戲京白的勁頭，

就是得到王瑤卿和程繼先兩位的指點。

這一切的盛景雖已是過往雲煙,她呈現的卻是如此平和淡泊。

章老師過去的光環讓她剛來台時一度不適,她也曾少年氣盛,發表過〈李麗華誤我〉,但現在的她是完整的淡泊。每天下午她會和老朋友打打小牌,早起早睡,晚上十點一定就寢。她笑著表示從前她最愛逛街了,大包小包的往

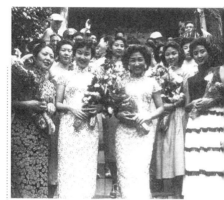

左:章遏雲、李麗華、周曼華、劉亮華

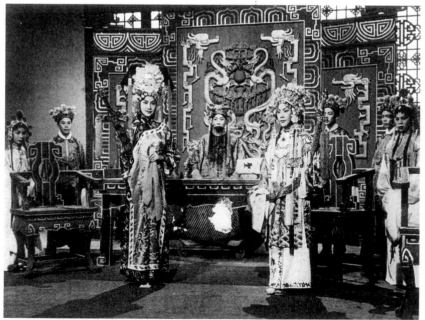

左第三人:葛蘭、蔣光超、章遏雲(大登殿)

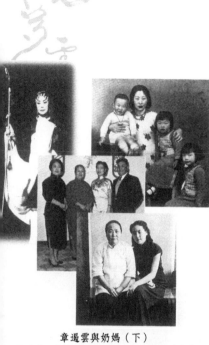

章遏雲與奶媽（下）
章遏雲、杜月笙夫人、王叔銘伉儷（中）

家裡搬，常常還沒用著就送人了，照顧她的人已跟了她十多年了，現在馬榮祥[註1]的岳母也常來陪她。

提到從前，章老師笑得很含蓄，她還記得和大牌老生們同台，全是角兒，都搶戲又爭排名，戲單只好二面印。在上海黃金大戲院演出時，有好多煙台來的觀眾遠道來捧場。早期她們到小地方唱戲也不容易，老戲迷提著燈籠來，一聽不靈掉頭就走，要等滅了燈籠，坐定才算認可。

我要求看她的照片，照顧她的阿姨搬來了五本，大大小小，翻開卻零落不

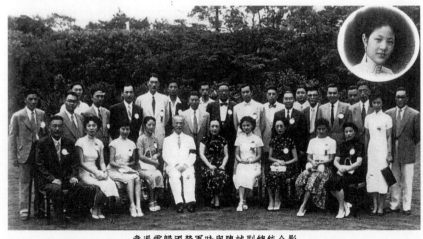

章遏雲歸國勞軍時與陳誠副總統合影

齊，一塊一塊被抽掉的空缺徒留痕跡，章老師說好多好照片都叫朋友借去或要去了，不再歸還，口氣中略有些惋惜，但沒絲毫生氣。我在餘下的相片中挑選時，覺得好內疚，好像自己也是作俑者。

章老師聽力尚佳，她很想表答對自己一生所投入的京劇的摯愛，和目前整體現況寥落的悲哀，可是斷斷續續的句子，已經辭不盡意了。

她的輝煌都曾在北京、上海，可是現在她的平靜就落定在台北了。

（2001.10）

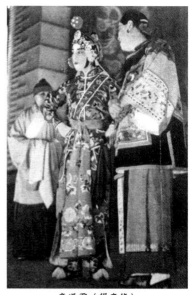

章遏雲〈得意緣〉

一路走好

三十年代曾是大陸四大坤伶（雪艷琴、新艷秋、章遏雲、胡碧雲）的章遏雲女士，於十一月七日仙逝於台北的仁愛醫院，得年九十二歲。

記得前年九月我去看望她時，神情非常溫和的她，面對晚年的平淡，顯得

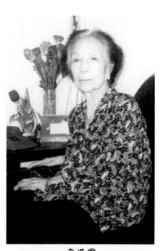

章遏雲

如此自在。她總靜靜的面帶微笑，我引問題她才回答，太多的繁華往事早已模糊，只有特別的片段，她會一再強調。在章老師盛時，文章中形容她：「天生一副富麗華貴的容態，平日打扮得很樸素、清淡，最喜歡的顏色是藏青、黑、咖啡，頭髮老是梳的光光的、短短的，從來不曾電燙，在素妝淡抹之下，更顯天然…她獨有的個性和不與潮流合污的毅力…」

她年青最光燦時期就是如此淡泊清婉。

後來王安祈寫《台灣京劇史》訪問章老師後，曾打電話問我，當初寫那篇〈璀璨後的靜斂──章遏雲〉是怎麼個情況，因她已問不出什麼來了。可見後來的時日，章老師記憶情況更加衰弱了。

章老師灌過八張（十六面）七十八轉的唱片。她初學梅派，後改程腔，私淑則多半得程艷秋琴師、穆鐵芬之匡助最力。

章老師來台除將藝術傳授下一代子弟外，亦偶而演出。為京劇藝術奉獻了一生。她在台北無親戚，身後事均為其故人及學生代安排，一代坤伶安眠於台北。

（2002.12）

<hr>

註1：馬連良姪子、榮春社出科，是大鵬老生，後赴美定居洛杉磯。

戴綺霞老師的挑逗

在國家劇院福華餐廳，正好局部停電，進門處黑漆漆的，我攙著戴綺霞老師下台階。她其實很硬朗，而且整個外表，套句京片子就是很「邊式」，時髦又優雅。

七月份中國評劇首次在台北露面，劇目很豐富，特別有名的幾場戲如〈花為媒〉、〈卷席筒〉、〈楊三姐〉都很俱好評，其中骨子老戲「馬寡婦開店」一折的演員，還去看望戴老師，成了媒體鏡頭焦點。

說實話，戲迷看過或沒看過的，對一場名傳遐邇的戲，往往有種想像和期待，評劇這個原來稱為梆子的劇種，它的特質就在於它的夸味濃烈，勁道十足，誇張熱情，那天看了〈馬寡婦開店〉，說不出來，不是好不好看的問題，是在於高粱變啤酒了，豆瓣魚端出來成糖醋的了。

所以特別邀請了戴綺霞老師聊聊她的演法和看法：

那時我才十四、五歲，和另外幾個小花

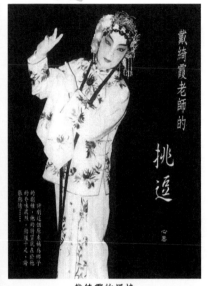

戴綺霞老師的
挑逗

心忠

許多旦角因原為病而演哪子的
劇種，挑逗這個把她的特質良好於他
的今味成熟，的逗于之，詩
張熱情味……

戴綺霞的風情

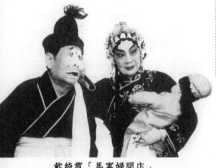

戴綺霞「馬寡婦開店」

旦一塊和師父小楊月樓學戲，小楊月樓當時演的是全本《武則天》，〈馬寡婦開店〉這段是狄仁傑進京中的一節插曲，當然也是很重要的一折，我們幾個小花旦學會了，老師就在上海租了個園子讓我們輪番演出。那時候學戲的苦不用說了，主要還是要師父認可了是塊材料，才會把私房本子、私房戲傳授給你。演下來師父挑了我，覺得很可造就，答應把整齣《武則天》連本子帶戲傳給我，那是年底的事，結果過了年初五師父就過逝了，我就單學了這齣四十分鐘左右的「馬寡婦開店」。

當時要跑碼頭到各地演出，我掛頭牌，這齣戲也不能只演這麼一截，前面就加了二場戲，是曹駿麟的狄仁傑，頭段是狄仁傑在家奉母不願上京，母親曉以大義，才辭母別家，接著第二段是途中遇盜，強徒也是忠良之後，由武生俊扮，後來為狄感召，二人結拜，一路暗中保護狄上京。第三場就是〈馬寡婦開店〉了。

　　早期演出時走的完全是老師的路子，卅歲以後挑大樑，自己對角色體會深刻了，就會有點改動。那時上海五光十色，正流行西方電影，我很喜歡看洋片子，尤其拉納透娜的戲，她演的如「風流寡婦」這類的戲，表情眼神很美很媚，我很多地方也借用了她的表情方法，再經過揣摩、體會與掌控，其實在女性的性幻想、思春的表現，東西方都很接近的，只是西方更直接些，一合適就「乖乖」了。註1

　　這齣〈馬寡婦開店〉很受歡迎，到各地方一唱就是一兩個禮拜。後來在上海，我看了老白玉霜的這齣戲，太精彩了，那時他已經五十左右，可是在台上那種風情可愛極了，是「粉」戲，但他演得一點不俗，不過火、自然動情，後來是老白玉霜的傍角給我說了精髓，經過指點學習後，再去看他的「馬寡婦」，對他的小動作和一些神來之態更加領會。所以我覺得我的〈馬寡婦開店〉是很有看頭的。

　　在京劇裡花旦戲，就有風騷旦，潑旦、頑笑旦、小花旦、氈子功旦之分，五種的表演連指法都不同。只談思春，馬寡婦和戰宛城的鄒氏，大劈棺的田氏都不一樣。而小花旦的〈拾玉鐲〉中的〈孫玉嬌〉又和〈金玉奴〉各異。我的表演主要的在踩蹻上，演花旦的戲，一綁上蹻，行動走路馬上就有種自然的扭捏，如風擺楊柳，我們中國婦女以前裹小腳，三寸金蓮，走路為要平衡，腰臀就會扭動，女人的性感嬌態自然表露，這絕不是大腳片子演得出的。這和現在著了高跟鞋的婀娜和穿平底鞋的娉婷不同是一個道理。

這次我看了評劇的〈馬寡婦開店〉，不錯的，挺好看。是全新編的，多了唱詞，減少了場次，風格上接近京劇，格調顯然提高了。一齣新戲上演，得經過不斷的演出，熟練、修正，才能圓融成熟，呈現出它的戲味，戲膽。

我的演法是，看見狄仁傑和自己逝去的丈夫很像，動了情，認為是前世冤孽。回到房中就自息自嘆：人生不過壹萬多日子，俗話說：「白天容易夜晚難。」守什麼寡呢？這段南梆子就完全看花旦的手眼身法步了，接著更衣、撫嬰這場戲，整整有卅分鐘沒有話，全是動作，包括餵奶、把尿、換衣、孩子交店小二，她才借機端茶試探挑逗。

最後是踩著蹺妖嬌多姿走著「花梆子」、「浪頭」下。蹺功是長期的功夫，不練不行，否則會挺個肚子亮相，這和西方芭蕾舞的豎腳尖又不同，我的功夫全在蹺上，如金雞獨立等小巧動作，學了身段，心裡再有，

穎若館主、戴綺霞

才成為戲。

　　我最近又開始勤練功了，想在年底能在大陸演一場，「看看我的〈馬寡婦開店〉」。

　　戴綺霞老師很自信很迷人。

<div align="right">（2001.08）</div>

花樣抹額

每回看傳統戲曲，甚或自己引進的大陸崑劇演出，總嫌有些旦角髮髻上絢麗耀眼的髮飾太誇張。去年清明期間，蘇州崑劇節，在拙政園側的忠王府古典戲台演了齣《釵釧記》，女主角髮前用一塊藍布覆額，識者告訴我，這是最早中國戲劇旦角的頭面裝飾稱「尖包頭」，這使我記起小時候，剛到台灣來時，還看得到裏小腳的老人家，頭上都帶著這樣一塊灰黑的布罩，我一直還以為這是屬於老婦人專屬的頭飾。

一次在古董店看繡品，如荷包、手絹、枕巾等琳琳琅琅，無意中看到一塊狹長形刺繡花鳥的帶子，那種造型一看就知道應該是覆在額上的，我買回家立刻查沈從文的《中國古代服飾研究》，上面圖文記載的是叫「遮眉勒」，簡稱「抹額」，是清朝婦女們頭上最常用的，但沒特別做說明，我猜想用途應是裝飾兼保暖。

中國古時婦女對頭部很照顧的，風寒身

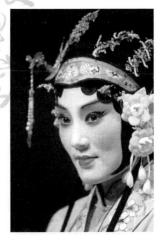

王瑛——舞台上的「抹額」

弱的都怕招致頭痛腦暈。我們看《大紅燈籠高高掛》中鞏俐假裝懷孕那場戲，和最近電視集《大宅門》中二奶奶生產坐月子時，額頭上都繫塊巾。在傳統戲劇裡一碰到害病，更是在頭上做功夫，如《西廂記》裡張生和《玉簪記》中潘必正，害相思病都是紮著頭巾，《陳三五娘》旦角染病用長髮辮纏額，都是用額頭做足文章，種種聯想讓我開始對頭上這塊布飾發生了興趣。

我接著陸續蒐集到的「抹額」，最平常的樣式是兩邊弧度較大覆蓋住耳部的，現在在京劇中還會用在老婦人或

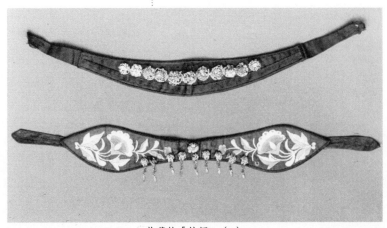

收藏的「抹額」（1）

獄中禁婆的頭上，那又有個專用名詞叫
「牛尖篡」，但都是黑色素面的，最多
是正中有一顆珠、玉或銅裝飾，但真的
實物就考究了，有的綴滿了「點翠」，
那是一種用翠鳥羽毛黏在銅鉑上的飾
品，有的釘滿鎏金掐絲花鈿，我擁有一
片「抹額」就是釘了一排掐絲圓花，和
北京故宮的「雍正十二美人圖」中一幅
麗人戴的形式完全一樣的。也有的鑲一
列琳琅墜飾，戴時像流蘇般垂在額前。
較多是刺繡的，圖案精美，有山水、花
卉，繡工有平針、打子、十字等各種針
法，此外釘珠花的、琺瑯彩的、玻璃小
珠的（料器），花色不一而足。

收藏的「抹額」（2）

　　我們在《點石齋》上，所見吳友
如繪的「海上百艷圖」中，可以看到清
末婦女幾乎都戴著「抹額」，還有種叫
「臥兔」，那是毛皮做的，大多用在寒
冬日子，時髦又保暖。

　　剛才提到傳統戲旦角裝扮用的「尖
包頭」，正名叫「尖包結角頭」。在清
康熙萬壽圖卷上，所繪製慶典舞台上演
出的崑劇，如〈遊殿〉，崔鶯鶯和紅娘

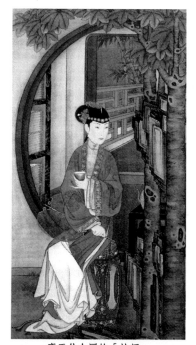

雍正仕女圖的「抹額」

67

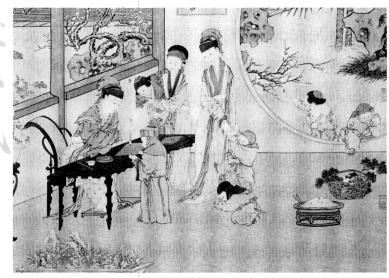

曹大家的「抹額」

頭上就是帶著「尖包頭」，表演時的衣飾相當簡單，和當時婦女平時衣著很相近，可能相當於那時的時劇吧。在南京博物館所保存的一批清早期崑劇泥塑像中，也都是戴著「尖包頭」加上花飾，襯出滿頭烏髮如雲。

　　能把收藏和史實、戲劇串在一起，不亦樂乎。

（2001.12）

戲曲眼裡看《海上花》

對於此書之好，胡適和張愛玲他們在序文中都講得很徹底了。胡適認為韓邦慶（花也憐儂）是「第一流的作者用他的全力來描寫上海妓家的生活。」張愛玲對此書更是推崇備至，她發覺「一百多年前，有些人生活空虛枯燥到把『嫖』作為唯一的娛樂。」的確以前人談到的墮落不務正業「吃喝嫖賭」，把「嫖」字放在「吃喝」之後，顯見其普遍性。

張愛玲頗為《海上花》的被冷落而不平，她形容為「高不成低不就」，比之情色描繪，那《海上花》的「微妙平淡無奇，簡直令人嘴裡淡出鳥來。」若和當時連載的傳統章回小説來比，又太「散漫、簡略」。她認為此書已是「把傳統發展到極端」，加上又是吳語的隔閡，叫張愛玲忍不住又作了一次「打撈工作」，把吳語翻譯成普通話。

儘管全書範圍不出妓院，可過對性的描寫幾乎只有筆尾掃過，那種平淡卻又點在節

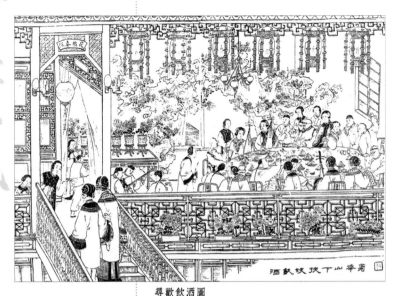

尋歡飲酒圖

海上花裡的局票

骨眼上的著墨，別說是《金瓶梅》了，連《紅樓夢》都要香豔得多。

我想要談的當然主要是書中提到的數種戲曲，有崑劇、京劇、評彈、蘇灘和雜劇，也就是表示當時書寓長三堂子裡的女妓，除了色外，都具有一定的才藝。其時值清末同光之際，應該是花部正盛，崑劇在一般舞台上已很凋敝，往往淪為京劇演出的墊檔，被謔為「車前子」（利尿）。然而在這個歡場圈子裡「大曲」依舊是主流，我們選書中重要的幾段看看：

第五回：妓女張蕙貞喬遷新居，請來一班小堂名吹打，搭著一座小唱台（堂名擔）「金碧丹青，五光十色。」唱的是崑曲〈訪普〉，客人葛仲英（蘇州有名貴公子、錢莊小開。）用三個指頭在桌上拍板眼。待到傍晚宴客開始，稱為台面「上」了，主人王蓮生（洋行幫辦、會幾句洋文）點了〈斷橋〉、〈尋夢〉都是小堂名唱的清曲。

第九回：羅子富（江蘇候補知縣）笑王蓮生懼怕相好的妓女沈小紅拈酸廝鬧，用的是〈梳妝〉、〈跪池〉相謔。

十九回：三月初三黎篆鴻（杭州富翁）生日，朱藹人等歡場朋友合個公局為他在老妓屠明珠家賀壽。屠施出混身解數，特別辦了個堂會，把客堂板壁全行卸去，直通亭子，搭起一座小戲台。「檐前掛兩行珠燈，台上屏帳簾幕俱係洒繡的紗羅綢緞，五光十色，不可殫述。」堂戲開場是〈跳加官〉、〈滿床笏〉、〈打金枝〉。應該是京劇，鑼鼓喧天取其吉利。接著就演〈絮閣〉，形容為「鑼鼓不鳴，笙琶競奏，倒覺清幽

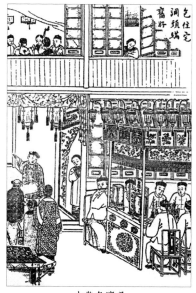

小堂名演唱

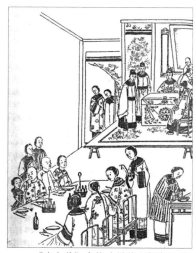

《海上花》中妓院搭的小舞台

之至。」後面又來齣〈天水關〉收姜威的故事，因是武戲，「其聲聒耳，好像攪了些清興。」當晚黎篆鴻好高興，點了十幾齣戲，差不多唱到天亮。

卅四回：王蓮生因惱怒沈小紅私通京劇武生小柳兒，故另娶張蕙貞辦的拜堂酒，也請了一班髦兒戲（俱是女班），在亭子間內扮演崑劇「跳牆著棋」。

卅七回：錢子剛（花花大少）介紹高亞白（兩江才子）為妓女李漱芳診病，陶玉甫（官宦子弟）為答謝而請他們對酌清談，雛妓李浣芳和準了琵琶要唱（彈詞或灘黃），錢子剛說高亞白喜歡大曲（崑曲），錢子剛就拿起小丫頭阿招呈上的笛子吹，李浣芳唱了《長生殿·小宴》的「天淡雲閒……」兩段，高亞白也接著唱了《琵琶記·賞荷》裡的「坐對南薰」兩段。換陶玉甫吹笛，錢子剛唱《琵琶記·南浦》的「無限別離情，二月夫妻，一旦孤零……」把整套曲子唱完，「高亞白唱聲喝采」。

卅八回：一群賓客各自帶著相好，在齊韻叟（退隱的士大夫之流）府的「一笠園」作客，正散散落落在園中各自攬勝，「突然空中吹來一聲崑曲，傍著笛韻，悠悠揚揚……」以為是齊府養的家班，在梨花院落裡習曲子，原來是陶雲甫撇笛，妓女譚麗娟點鼓板，葛仲英偕吳雪香唱崑曲。時值七夕，在園中放煙火時，「樂人吹打〈將軍令〉，接著又換一套細樂，再奏〈朝天樂〉，煙火中牛郎織女作躬身迎詔狀，就其音樂節拍，扳眼一一吻合。最後樂人吹起嗩吶，咿啞咿啞，好像送房合巹之曲，最後仍用〈將軍令〉煞尾收場。」這些都是崑曲的曲牌。

　　四十三回：齊韻叟提到在梨花院落中曾聽到林翠芬（雛妓）同瑤官合唱一套長生殿〈迎像〉，陶雲甫特別提到此曲唱作之繁，會累死人。高亞白説《長生殿》其餘角色派得滿勻，就是個正生〈迎像〉、〈哭像〉兩齣吃力點。後來府裡家班中的瑤官唱了一套〈迎像〉，是她自點鼓板，妓女蘇冠香為她擫笛，席間都急於聽曲，到抑揚頓挫之際，席間竦然聽之。接著瑤官吹笛，林翠芬又唱了半齣〈哭像〉。而在梨花院落中，「兩邊廂房恰有先生在內教一班初學曲子的女孩兒。」

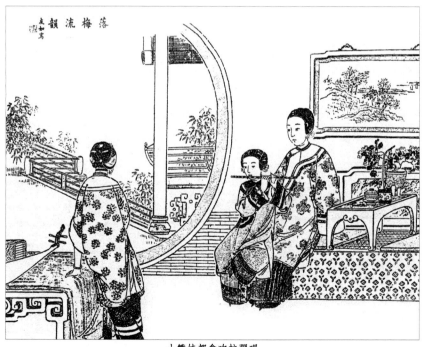

小雛妓都會吹拉彈唱

在這兒我們明顯看出那時崑曲在一般文人清客和官宦子弟中依然很盛，認為是一樁很具身份的風雅娛樂，他們對崑曲之喜愛及嫻熟，吹拉彈唱，連點鼓板無一不精黠。

為齊韻叟這個官僚士紳「風流廣大教主」所廝養在梨花院裡的一班女孩，年齡都是十五、六歲髫齡，在四十八回中還提到拜月權院內，十來個梨花院落的女孩兒，在院子裡空地上相與撲交打環、踢毽子、捉盲盲，玩耍得昏了頭，她們不僅是家伎，更是禁臠，除了獻藝外，還得獻身。個中翹楚琪官，應該是曲藝最好的，本來齊韻叟在煙火放完，還要家樂開台重演，琪官因和外來的妓女蘇冠香吃醋而不肯唱，令韻叟興會闌珊。書中提到齊已年逾耳順，應該六十開外了，儘管年齡懸殊，琪官還是會生妒意，主要是自身的權益，和愛情應該關係不大。這些在園中圈養的年輕家伎，身心都受制於主人，比之一般伶人要可憐得多了。

堂子裡的這些高級妓女，除了崑曲外，其他當時流行坊間的戲劇和曲藝幾乎都要會一些。在前面第六回提到的小堂名唱〈斷橋〉、〈尋夢〉外，客人們叫的局中，長三紅倌人「黃翠鳳和準了弦，唱了一隻開篇（蘇州彈詞），又唱了段京劇〈三擊掌〉中的搶板。」因為是叫的局，她的唱顯見是應酬了事。到了第七回，正式在自己本堂的台面上，黃翠鳳原來就打算放出手段要釣上羅子富這個恩客。她叫丫頭小阿寶拿來胡琴，把琵琶交給妹妹金鳳，兩人合唱了全套《蕩湖船》。《蕩湖船》是很有名的一段蘇灘，屬於後灘。這段文字形容「座中眾客只要聽唱，那裡顧得吃酒」，羅子富都聽呆了，主客來了才驚起廝見。可見黃翠鳳曲藝之佳。《海上花》裡黃翠鳳的驕悍，心

計手段之深辣，把羅子富吃得死脫，看來她除了容貌外（第八回中形容她只淡淡施了些脂粉，越覺得天然風緻，顧盼非凡。），是有其傲人的才藝。

卅八回：在齊韻叟的「山家園」裡提到「庭前穿堂內原有戲台，一班家伎扮演雜劇，鑼鼓一響……接著上過一點點心，唱過兩齣京調……」。作者實在是對戲曲極為內行，除了看出他本身對崑曲的偏愛外，所提到任何一種戲曲，所描述的氣氛、節奏、樂器等，無不貼切熨妥。

卅四回中，在一班髦兒戲演出崑劇〈跳牆著棋〉後，又換了〈翠屏山〉，這齣京劇，一般演到〈殺山〉一折時，多唱梆子。這齣是合興里大腳姚家的姚文君演的，形容她「那做石秀的倒也慷慨激昂，聲情並茂。」還能使單刀，「高亞白細看這姚文君眉宇間另有一種英銳之氣，咄咄逼人。」到了四十二回中，她又演〈文昭關〉。一個妓女能色藝至此，真不容易了。

後來廿年代在上海的「小廣寒」還

鴉片煙具

新會樂里雪艷六娘

是「群芳譜」，在假日有風塵女子或交際花的客串演出，大概就是屬於這類書寓倌人。

前面提到的都是長三書寓的高級妓女，在次一等的么二堂子裡，就很少提到曲藝，如第三回中，趙樸齋為聚秀堂的陸秀寶吃台酒，秀林秀寶都沒唱大曲，只有兩個烏師坐在簾外吹彈了一套，同是么二的馬桂生也不會唱。反是當時客人吳松橋（義大洋行的職員）叫局來的長三孫素蘭「和準琵琶，唱了一支開篇，一段京調。」而在其他小地方也會提到一下彈唱，如十四回的金巧珍，頭一個到局，拉開嗓子唱京調等等不一而足。因之她的姊姊金愛珍雖在么二中，也能唱京調（廿八回）。

那個時代的吃喝玩樂的「樂」字，和戲曲是解不開緣的了。十五回中，朱藹人請黎篆鴻吃局（花酒），「把上海灘總共三班髦兒戲全叫來了，百來十人，推板點房子都要壓坍了。」後來黎的生日，這班嫖友們，不僅在屠明珠那兒開局，另包了大觀園戲班一天的戲酒，黎因恐驚動官場而沒去。

趙二寶和張秀英由蘇州到滬上，找哥哥趙樸齋後，還留連在上海，就是想多看兩本戲、坐坐馬車，卅一回中二寶聽了「亞白哥」想到〈送親演禮〉這齣戲，不禁掩口葫蘆。當時二寶和秀英還是良家婦女之身，可是五光十色的上海對她們最大的吸引力還是看戲，想到好玩的事和物總是延伸到舞台的聯想。

最有意思的是在四十八回中，提到粵菜館老旗昌兼設妓院，（譯注中特別提到可能為遠來粵籍闊客的方便所設。）裡面有很多廣東婊子，她們也「各帶鼓板弦索，嘔嘔啞啞唱起廣東調來。」她們有自己的一

套規列是「入席之後換次唱曲，不准停歇。」聽在不懂粵調（廣東大
戲）的蘇州人耳中，是「嫌其聒耳」，一曲未終就被阻止了。

我常常翻看《點石齋》，極為喜歡，它不僅是當時社會風俗的寫
實記錄，而且和照相不同處在：畫者用他的筆繪下所有他想呈現的資
料，沒有方向角度、光線明暗等等的顧忌。在這兒就要提到《吳友如
畫寶》中的「海上百豔圖」，如果和《海上花》拿來對照，會發覺無
論人物、地點、時間包括背景的契合，從「百豔圖」上我們可以看到
太多《海上花》中的場景，不論從身份、服飾、擺設及生活習性，點

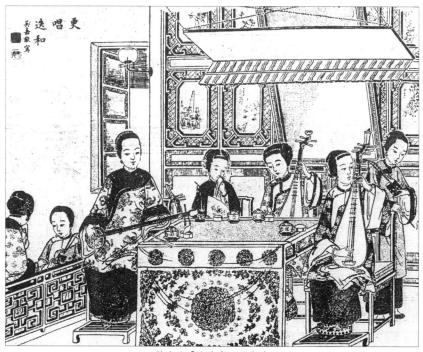

妓女在「小廣寒」的表演

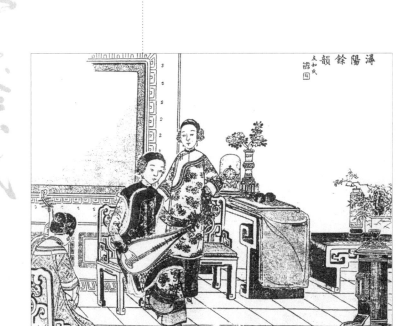

滬上餘韻

點滴滴都找得到。唯一令我想不通的
是畫中有很多孩童，雖然《海上花》的
譯註中也提到長三堂子的家庭氣氛，但
這些孩童那裡來的呢？是妓女們或娘姨
（老佣人）生的，還是鴇母從小買來作
「討人」（雛妓）。

（2002.02）

姑蘇崑劇的面龐

期望蘇州這個人傑地靈崑劇的發源地,能保有他比較忠於崑劇精神的風貌,真正負起保存崑劇內涵精神的任務。

到台南成功大學是蘇州崑劇團來台演出的最後一場,大家心情輕鬆很多,先一天汪其楣教授陪我們到安平古堡,那兒已非我卅年前的記憶。當年我二哥在台南工學院,和漢寶德是同班同學,父親曾帶我們去看二哥,順便遊覽台南名勝古蹟,印象中這座荷蘭式建築的堡壘座落在城郊外,好像近港口碼頭,現在已經是被圈圍在市中心,紅磚斑剝、樸質依舊,只是中間後來豎起的燈塔覺著突兀。

其楣特別介紹台南小吃,它們不若一般其他地方的夜市口味失之粗糙。古城的醇雅民情,讓小店主們用心在調製一攤攤自己的風味,連一杯薏仁湯都溫潤可口。那條「天下第一街」的蜜餞舖、老板很像老派掌櫃的,他對自己用草藥調製果李的自信,讓胃

弱的我嚐到十多年不曾沾口的蜜餞，滿口甜郁清馥。

那天是假日，台南市各個景點舉辦「古蹟再生」的活動。在孔廟、大南門和安平古堡，我們都看到小型演奏。台南的夜晚清涼沁心，而他們的藝術文化氛圍又是如此濃厚，古堡那場音樂演奏，台灣小調在西洋樂器中蕩遊綻放，背襯著四百多年歷史的紅磚牆，歲月的縷刻和樹影搖曳在聚光燈的掩映下，那是大自然賦予極具強大魅力的一堂佈景。

成大校園中 我們駐足大榕樹下，詩人葉笛在為學生們授課。原來成大經常邀請藝術家駐校作三至五天的講座，如黃春明、聶光炎他們都曾在此，將創作經驗和心得和學生們分享。我很幸運能把蘇州的崑劇帶來府城，也讓蘇州演員們浸沐了我們南台灣的淳厚甘霖。

我想談的是這次蘇州崑在台北的演出，卻反而從後面倒憶回來，是那十來天的緊張壓力，讓我更想倒過來留住最後的那段溫潤。

對於蘇州的崑劇，我有種說不出的感情，應該是從讀到《崑劇史補論》開始，大概是一九九二年，我特為趕到蘇州看顧篤璜先生（顧老）。前一年，我舉辦完「崑曲之旅」，並寫了篇〈致上崑的朋友〉一文給上海之後，才看到這本《補論》，給予我很大的震憾，在八一年兩岸冰封時期，大陸文革火炙剛結束，烙印尚存，竟然有人對崑劇提出如此精闢深入的見解，令我感動莫名。看見顧老第一眼，可不是想像中的清癯儒雅，他挺著胸雙手後背，讓我覺得有點官氣，認得後，對他人格上的月白風清，我已是全然的尊敬與傾倒，一位走過這麼多荊棘，看過如此多世事的他，如此執著他的選擇，用「傾倒」如此誇張的形容才能表達我的景仰。

我去過蘇州多少次，每回總想和他長聊，想用自己的文字記下他對崑劇的

顧篤璜

深入和深情，可是總是來去匆匆，蹉跎到他那次發病，我很難過。他曾不止一次自豪的說；以他的身體，還能和我合作廿年。幸而他復原得不錯。我一直想完成顧老想做的事，其實那也是我對崑劇的理想，比如說出版線裝本《崑劇傳世珍本》，製作崑劇音帶，包括這次邀請蘇州崑劇團來台的演出。

崑劇實在是個很特別的劇種，我先生形容他是宗教，叫人膜拜，有人說他是阿芙蓉令人上癮。如此一個讓宋詞舞出，令元曲歌之，讓明清傳奇雜劇在小舞台粉墨呈現，有一群我們共同相知理解而情痴的同好，真的是我們之幸。

《釵釧記》是我去年蘇州崑劇節時在忠王府看的，演到前半段小姐史碧桃投江，我一直很喜歡。我們太熟悉《牡丹亭》、《玉簪記》、《長生殿》之類的經典，以為那才是崑劇，其實崑曲中戲劇面的呈現型式太多了，是極豐富、多元化的，其行當更是繁多，而非僅目前常看的小生小旦。崑劇是有其嚴格的程式，但真正好的崑劇表演，是要以人為主的真實生活來調整它的程式，如此戲劇才有生命力。

《釵釧記》前半場是一折折小品，雋永清新，它不以綿纏水磨唱段取勝，反是市井百姓的通俗在襯托，如〈講學〉中，用「放屁」這種字眼來凸現這些手無縛雞之力生員的一股酸濁氣，〈落園〉自有其活潑，至〈討釵〉已叫人預期她明月照溝渠的悲劇了。

古兆申認為陶紅珍六旦演得好，唸白有層次，不落一般花旦的舊套。呂福海的丑壞得很得人緣，有書卷氣，一如〈蘆林〉中范繼信的丑。丑角切忌流於油俗。老旦不用說除龔繼香不作他人想，楊孝勇的

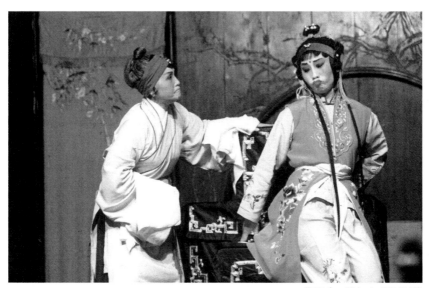

龔繼香、陶紅珍《釵釧記》

窮生自有其憨厚可愛處。

〈大審〉一場我在蘇州看排演時，非常欣賞，顧老也認為全劇審案中的層層問答「環環相扣」，觀眾期待的報應，漸次在抽絲剝繭中明朗出來。這場戲在蘇州大學演出時，當皇甫吟說出「我有一好友」時，全場掌聲雷動。當時我看前面〈小審〉時，曾以和〈大審〉有重覆之感問過顧老，他說這是原劇本中的精華，沒有小審的顢頇誤判，就襯不出〈大審〉的嚴謹慎密，尤其兩堂的問話一樣，作出判決卻極端的差異。可惜這種嚴絲密縫的對白，在字幕的疏陋下，完全未能表達出大審官李若水那種步步進逼，句句針貶要害的氣勢口白，在台灣，對蘇白的陌生，完全要字幕的配合。可惜了〈大審〉一場好戲。

《白兔記》我是比較擔心的，五大南戲「荊、劉、拜、殺」加

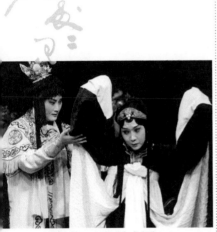

王汝丹、王芳《白兔記》

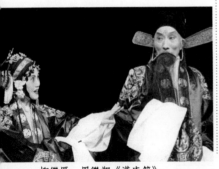

柳繼雁、周繼翔《滿床笏》

《琵琶記》，以《白兔記》的劇情和文辭都近乎平淡簡易，也因之李三娘、咬臍郎的故事在民間其他劇種中流傳最廣。而較之崑劇的辭藻典麗就顯得淺俗了。顧老一向堅持劇本原貌，所以竇公〈送子〉一場，我一直懸著心唯恐太乾，幸而〈產子〉、〈出獵〉均溫馨感人，這樣一齣近乎單調的戲，王芳能細膩溫婉的支撐出滿堂采，實屬不易。有學生告訴我，王芳在推磨時，磨真的是如此沉重，李三娘一句三嘆加身段迴轉，而她手執磨柄一直有準地方。

《滿床笏》一如我的預期，大家都喜歡，劇本太好了，這種不作河東獅吼的女性主義，在明清時際就能如此刻畫。柳繼雁老師無愧名家，那天扮相也美，整齣戲在她牽引下，師氏縱然再多聰慧和工於心計，也得屈就於傳統無後的束縛，結束時的翻袖抬手和背身的顫抖會撕人心扉。

超出我們期望的王芳，她演蕭氏的那種楚楚可人我見猶憐，任誰都會心動。周繼翔老師一直演慣嚴肅角色，面

對龔敬這個有色心沒色膽，詼諧無奈的
角色，他勉力學著放下身段。後來我們
往中南部校園演出途中笑談，我說「龔
敬演得不錯，唯四十歲壯年外形蒼老
些，用不著娶小老婆了。」王弘芳說：
「看看好了。」我們笑彎了腰。

王芳是蘇州唯一梅花獎演員，也是
北京崑劇青年演員競賽中的花魁，她真
的是位好演員，超強的敏睿領悟力，在
唱方面再加強些，崑的這輩旦她可獨占
鰲頭。

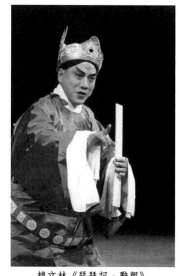

趙文林《琵琶記·辭朝》

《琵琶記》放在最後一場，這齣戲
大家很熟悉，就像《牡丹亭》的五十五
折一樣，這齣有著四十八個折子的《琵
琶記》，原劇本不論故事、文辭、結構
均很整齊，在趙五娘奉持公婆和蔡邕與
牛小姐新婚燕爾，兩條平行主軸上貧富
強烈的對比。我們這次演出也是從〈南
浦〉分別開始，接著的吵架、辭朝、吃
糠、花燭均是按劇本的原意來舖排。

在這兒我特別要提到演蔡邕的趙文
林，他原在團中，以唱蘇劇為主的。年
初我頭一次到蘇州看排戲時，聽到他唱

〈南浦〉的前腔一段，大吃一驚，他的音色之美之純，在專業官生行當中應屬少有，接著幾次我仔細聽他的〈辭朝・入破第一〉，我特別把俞振飛前輩說〈辭朝〉的音帶給他，又讓他到上海找曲家葉惠農及小劉，指點他的腔音。

〈辭朝〉蔡邕一出場，著金朝冠，旁邊家院，一持燈，一捧鏡，在黃門官口諭，「排班、整冠、整衣、束帶、執笏、咳嗽」時，他們持燈引燭，並跪地朝上捧鏡，讓蔡邕氣派的整飾衣冠。這段是倪傳鉞老師執手親授的。

黃門官是後期更換的人選，原來是毛承志老師，我早期到蘇州大學崑劇科時，他就在為學生們拍〈小宴〉，毛老師是目前蘇州有名的「拍先」（拍曲先生）。他人比較文弱，改了大個子的杜承康，後來知道杜為了背這大段口白，真下了功夫，這段唸辭，除了需把皇家華麗恢弘呈現出來，這段近一刻鐘的獨白，他一個人在場上，只要打個愣，簡直沒有奧援。面對大眾的讚賞，他誠心的表示在台灣演出，台下觀眾的專注安靜，讓他能全然放鬆沉下氣，聚神貫注的把已爛熟的台辭演出來。

陳濱，原來曾是沈傳芷前輩的媳婦，得沈老師親炙最多。她兼演正旦及巾生，這回她的趙五娘溫婉幽嫻，唱作均上乘。很多人表示蔡公蔡婆這對很可愛，作到「恰如其份」四個字，因這兩個角色很容易表現誇張，而失之過火。

《琵琶記》演到〈請郎花燭〉結束時，很多觀眾錯愕，覺得尚未有句點。原本計劃是至〈思鄉〉，有蔡邕大段淒美唱腔，可是一晚演出時間實在太長了。而《琵琶記》的四十八折，我們選的折子真的想

作到「疊頭戲」而非經改編的首尾，故在洞房喜事一片吉祥善辭中終場。

崑劇進入世界藝術保護後，的確在觀眾及當局心目中有了更肯定的地位。目前面臨的是；什麼樣型態的崑劇是能作為代表，並端得出去的藝術？目前各個崑團有他各自表述的風格特色，倒也真是「百花齊放」了，但期望蘇州這個崑劇的發源地，能保有比較忠於崑劇精神的風貌，真正負起保存崑劇內涵精神的任務。

忍不住還要多話一句，儘管一樣的疊山開湖、重閣修廊，把「拙政園」打了重造，失去了骨子裡的高逸、風雅、姑蘇園林還能列入世界遺產的古蹟保存嗎？

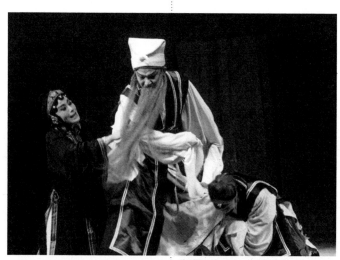

陳濱、楊孝勇、呂福海
《琵琶記·吃糠》

都是「象牙飯桶」

在蘇州聽見顧老（篤璜）提到這句「象牙飯桶」，令人叫絕，這個形容到骨子裡的句子，是顧老在排戲又氣又無奈時，想出來「毒」這些演員的。王芳說小時候演出時，最怕看到顧老搔腦袋，一搔頭就表示不耐煩，不滿意，嚇得她後半場都演不好了。

《長生殿》由初排到彩排，我都曾參與過，最開始大家對葉錦添這位國際金像獎服裝大師和蘇州顧老之間，他們對服裝和佈景的看法捏把冷汗，結果一本《昇平署戲曲人物畫冊》，就令雙方「情投意合」。

雖然一開始，習慣於後台官中衣箱，被葉錦添的慎密，要求由主角到龍套宮女的量身定製及每一細微末節的頂真覺得繁瑣和外行，成裝後服飾衣料的硬挺或柔軟度，是否影響表演，都有過程中的摸索和克服，最後呈現在舞台上的是：展現了大唐宮庭中奪人心魄的美。

對顧老行事風格不熟悉之初，難以理解

顧篤璜與葉錦添

何以部分重要演員遲遲不能定奪。而到了後期，排練已臻成熟，劇本仍未定稿。舉高力士一例，顧老就再四尋覓，這個貫穿全劇的驃騎大將軍，整齣《長生殿》的恩怨情仇都是他在衝折，不能把他塑成天子身邊的一個弄臣以外，也要考慮他外型的權勢氣派。另一個唐室中興的名臣郭子儀，大家對他太熟悉了，〈酒樓〉一折他由失意到風雲際會，直至富貴壽考的〈打金技〉和「七子八婿」，幾乎是人們心目中最具代表的福祿中人。而在《長生殿》中的〈偵報〉、〈剿寇〉戲不在多，氣韻軒昂是首要，顧老覺得也費多少功夫，飾郭子儀的李光榮從小就出類拔萃，曾為余叔岩、馬連良所賞識愛護，如此人材也都在文革洪流中寂寞。他一扮上相時，五官飽滿，那種氣度令人括目。

劇本的增易，的確排到最後關頭仍有所訂正修減，只有表演及節奏達到綿熟地步，才能最後奪定。

趙文林是位好演員，一付好嗓子外，人也謙遜，這次演唐明皇是他演藝

生涯一大考驗。過程中吃的苦不去提，他最後半個月，顧老要他由〈聞鈴〉開始至〈哭像〉以下均降二個調門，也就是讓他〈聞鈴〉一折平時唱小工調仍遊刃有餘，一下子落到上字調，顧老表示唐明皇在經過了〈驚變〉及〈埋玉〉的錘心頓足之痛，是不適易再嘹亮的耍弄嗓子。結果趙文林低二個音一唱出來，馬上顯得悶啞蒼涼，趙文林當然難以接受，以他那付好嗓子正要在〈聞鈴〉、〈哭像〉上盡情發揮，這一悶棍打下去，他怎麼也難以接受，為此和顧老幾乎弄僵。

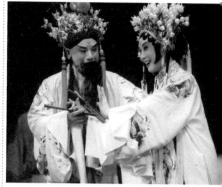

趙文林、王芳《長生殿》

　　此外在表演上，顧老對他百般挑剔，弄得趙文林哭起來了，顧老說：「對了，這就是真的『難受』」。臨來台灣前，顧老交代副導周繼翔，「到台灣後，表演方面都可按汪其楣老師修正，只有後半段低二個調門不能動。」

　　楊貴妃的苦頭是吃在汪其楣身上，從小就聰慧的王芳，一如她的本性，演慣了杜麗娘一類的閨門旦，幽嫻貞靜有餘，嬌慵華貴不足，汪其楣要她把三千

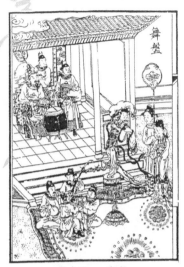

長生殿——舞盤

石刻版長生殿

寵愛在一身的嬌憨盛氣揮灑出來，再三指正，有時言辭中的悛嚴，每令王芳眼淚在眼眶中打轉。

在「新舞台」的華麗堂景中，王芳克服了她體態上的豐潤不足，在〈定情〉中表現出艷冠群芳，〈絮閣〉裡情深、妬亦真的驕縱，是要感謝汪老師的嚴苛。

看汪其楣討論《長生殿》，等於選修了堂她的導演課，她自己熟讀劇本，吃透了角色，再以身試戲，逐句逐場的點撥修正演員。顧老說得乾脆：「汪其楣是我在舞台上對得上話的，我多年都沒找著」。

石頭主人陳啟德先生，憑藉他多年遊藝於古典文物的底蘊，踏入戲劇，首選崑劇和蘇州，是一種「原來就是」。

他的十年崑劇計劃，頭炮即平地一聲春雷響徹。

花絮

　　《長生殿》在新舞台演出極為轟動，六場全部爆滿。但因演員密集排練，疲勞加上壓力，最後一場，飾唐明皇的趙文林嗓子不適，以致聲音暗啞，勉力唱完〈哭像〉，但因情感投入表演感人，仍得全場掌聲。有觀眾戲稱：「哭像是要這麼唱法的」。

　　續台北之後，到台南成功大學演出，趙文林嗓子更加紅腫不能出聲，最後由原來飾牛郎的陸雪剛幕側代唱而仍由王芳，趙文林演出，竟然未露破綻。演出時所有人都很緊張。這個險招讓汪其楣教授和團裡負責人想想都是一身冷汗。

一

正說《三國》中刮骨療傷一段，形容關雲長的面不改色，接著藝人娓娓唸來華陀開的傷藥方子。段子剛完，一位精於歧黃的聽客已送上一張剛寫的方子，因為藝人說錯了二味藥。

這就是早期藏身在俗雜紛擾的書場裡，最雅馴又最雜學的藝術。

評彈，其實是評話（大書）和彈詞（小書）二種書藝。

評話是藝人在台上「說、學、逗、演」，不同於現代的「脫口秀」。他有個完整的故事，或《水滸》、《三國》，或《隋唐》、《七俠五義》。有接續性，每天送客前，總有「關子」把你拖牢，但絕不老套，現實和時事總能在諷刺和笑謔中給揉進去。

評話比較剛性，所謂「大書一股勁」，就是那份氣蘊。「小書一段情」，彈詞是

君無憂

蘇州光裕書場

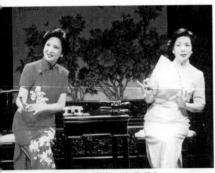

評彈（莊鳳珠、沈世華）

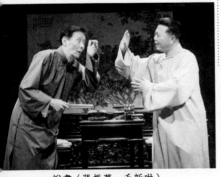

說書（張振華、毛新琳）

「說、噱、彈、唱、演」，加了三弦琵琶，更叫人動心！

彈唱的是柔性的《珍珠塔》、《白娘子》、《三笑》，也加上近代鴛鴦蝴蝶派的《啼笑姻緣》、《秋海棠》。

在《西廂記‧回簡》中一段，張生接獲鶯鶯的書簡，約他待月西廂下，欣喜若狂，張生把手中原來題字的扇子突然翻轉過來，一拽，背面扇上現出一朵鮮紅牡丹。

稱評彈藝人為「說書先生」，「先生」兩字自有斯文，因為上海和蘇州的學堂裡，都稱老師為「先生」。

許倬雲教授說：「中國吟唱傳統，可以遠溯到詩經裡的『頌』，但見之於

記載的，則屬唐詩之時。唐代歌妓吟唱當代詩人新作，以娛賓客，旗亭高會，一時名士，甚至可比賽誰的作品最被人歌詠」。

直到現在，江南一帶溯水而上，家家戶戶收音機中流溢的依舊是彈詞的柔媚。

大書〈長板坡〉中張飛持丈八長茅，一聲吼可以喝斷流水。小書中，〈方卿見姑娘〉，十八級樓梯可以前後徘徊一個月。說唱藝術是份豪氣，更是份細膩。兩岸開放後，在上海頭一回聽評彈時，就覺得那迴腸盪氣是如此熟悉；想起來四十年代剛到台灣時，我們就常聽短波裡的評彈，那曾是人們離鄉背井的鄉音。評彈藝人給自己最貼切的形容：「評彈是藝術圈裡的輕騎軍，我們不用服裝、道具、舞美，甚至搭配角。只要一手琵琶或弦子，兩件長衫旗袍、手帕、褶扇、醒木，我們就可以天南地北闖，江湖就是舞台」。如此瀟灑、如此優美！

時代不同了，他們的草根已是靈

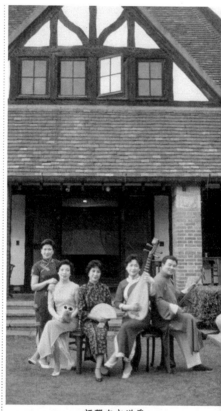

評彈在老洋房
（左：馮小英、沈世華、徐淑娟、余紅仙、秦建國）

芝，把他們的藝術邀入殿堂，是他們原來海闊天空的另一種舞台。讓俞大綱教授口中的「中國最美麗的聲音」迴盪在周圍，試試評彈一曲君無憂。

<center>二</center>

朋友約了去新天地──「透明思考」，用餐看秀。在上海待了那麼長的時間，從來沒把吃飯和表演在一起享用，總是吃飯到餐廳，欣賞演出到劇場。

有一次我邀請蘇州彈詞到台北表演，上海評彈團的青年俊秀高博文告訴我，陳文茜約他上電台訪問。每次演出時常會為宣傳而頭疼，

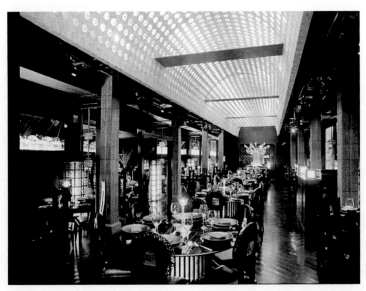

「透明思考」
的華麗透明

陳文茜在飛碟的收聽率可想而知，上她的節目有多不容易。我好奇問高博文怎麼認識的，在「透明思考」。

張毅和楊惠姍很早就把「琉璃工房」帶到上海，琉璃的華彩耀目讓對岸驚艷。

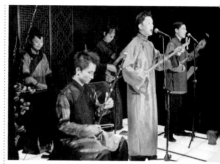

「透明思考」精緻歡愉的小舞台

自己和他們有過淺淺一緣，説來也近十年了。因為喜歡老傢俱，我曾和滬上朋友合作過「允典」，是一家很用過心的紅木傢飾店。當時楊惠姍有個構想，透過登琨艷找「允典」，想把琉璃鑲在高品味的傢俱上。

後來他們有了全部以琉璃呈現的「透明思考」，成了「新天地」的光點之一。除了在餐飲上著力，他們的音樂秀是頗具賣點的，把傳統曲藝加入現代音樂元素，令舞台跳躍起來，光和影眩人耳目。

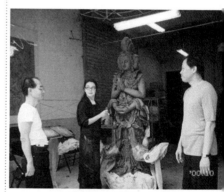

登琨艷、楊惠姍、張毅

高博文的評彈段子，在熱門節奏的輝映下，不顯怪異更形歡愉，一層黑紗幕罩著小舞台的濃郁，有著五色斑斕的朦朧。

一路行來、馨香馥郁

兩岸開放那年，我承雙親之願，到他們心繫四十餘載的上海，看看故居。記得當時步出虹橋機場，滿目儘是蒼茫蕭瑟。可是一進入市區，當年金粉世界，十丈紅塵的骨相氣派全出來了，雖是蒙塵，于思滿面，但何損於這煌煌大滬的風範。

找到了殘破，且被鳩占的老屋後，心就定了。

那時俞老身體尚健，清朗雋逸

回到賓館，上崑的名丑劉異龍來訪，得知當晚有《長生殿》的演出，是為赴日表演的練排。這是我第一次接觸專業的崑劇。晚上華文漪與蔡正仁在〈小宴〉、〈埋玉〉中，細膩優雅的表演，開啟了我的懵懂，帶引我進入瑰麗潤韻的崑劇殿堂。

在台灣，我接觸崑曲比較算晚，已是徐炎之老師的後期了。原先因有京劇鬚生的底

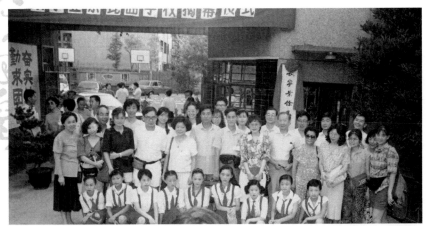

「崑曲之旅」在長寧小學

子，所以蔣復民師給我指導的是〈彈詞〉、〈酒樓〉和〈夜奔〉，但自覺蒼勁不足，加以著迷崑生水磨腔的蘊藉，改習官生。赴滬前，其實斷斷續續才學了兩年，僅及於皮毛，全然不知南崑的真正情蘊。

記得次日蔡正仁約了名笛顧兆琪到賓館，他們對台灣來的曲友，那份好奇，不亞於我對他們的慕名。蔡應我之請，演唱了〈聞鈴〉和〈三醉〉，真是如聆仙樂。我卻不過他們好奇之請，勉強唱了〈武陵花〉一段，名師當前，緊張得曲不成調。

接著去看望崑界耆宿——俞振飛大師。那時俞老身體尚健，清朗雋逸，只略重聽。他依例吊了「懶畫眉」，又加唱了〈哭像〉和〈慘睹〉的「傾杯玉芙蓉」一段，俞老問了不少關於台灣曲界的情況，對於老友徐炎之師也殷殷致意，表示期望能有朝來台，作崑曲的薪傳。

在當時的感覺，大陸到台灣來授曲，彷彿是種太遙遠的希望。曾幾何時，兩岸崑曲交流已是水乳交融了。

六四事件，華文漪等離團滯美，報章媒體列上頭版頭條，當時台灣，在沒有任何人見過華文漪的情況下，我和她在上崑後台的合照，還成了獨家。

一九八九年八月，水磨紀念徐炎之老師的演出，我代邀約了香港的顧鐵華，他和劉南芳演出〈小宴驚變〉，及名京生劉玉麟的〈哭像〉，我忝演中段的〈聞鈴〉，為此特為到上崑，請益周志剛師排身排。臨到演出混沌一片，上台舉手投足，全非其事。

那年在香港，有南北六大崑團演出，我聯絡了曲友，浩浩蕩蕩的赴港觀劇，記得有魏子雲、洪惟助、陳芳英、田士林、李沛、劉南芳、周惠萍等師友和我先生陳鵬昌，而貢敏因港簽延誤，後來匆匆趕到。六團競出其粹，那次演出的精彩，撼動了我們每個人的心。

回台後，對崑劇的那種衝動，就難以自制，獨樂何如眾樂，這麼精緻雅馴的劇種，不為人知，真的是罪過。初生之犢不畏虎，約了幾位年青的崑曲小友劉南芳、傅千玲等，定期就在家中草擬

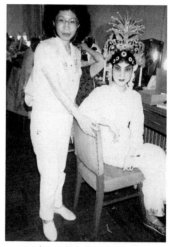

1988年6月作者與華文漪在後台

於顧鐵華家中，中間為俞振飛

崑曲「大計」了。「崑曲之旅」的想法
於是成形。

「崑曲之旅」差點成了觀光團

接著，立刻和蔡正仁團長聯絡，他
說要先通過文化局，我就糊裡糊塗的飛
到北京找到文化部。吃了頓領導請的烤
鴨，又趕到上海見文化局長孫濱。

孫局長還是要我先和上崑談，就
和蔡團長把戲碼、住宿、遊覽等大致排
定。本來只是單純的欣賞崑曲，岳美緹
提出，台灣也可以參加一兩折同台演
出，作為真正交流和觀摩，立意甚佳。

回台後，我又約了美國的張惠新
和當時尚在故宮的朱惠良演〈斷橋〉，
香港顧鐵華、王志萍的〈情挑〉，和台
灣劉玉麟的〈雅觀樓〉，加上台大小友
〈遊園〉，參與表演。

消息一披露，三十二人很快就滿
額，記得當看到曾永義的名字時，嚇一
跳，這麼蕞爾小團，還吸引了如此知名
的教授，後來知道是洪惟助教授邀約

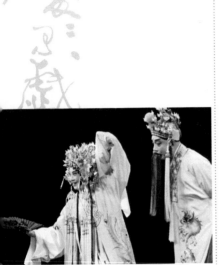

《長生殿》（蔡正仁、張靜嫻）

俞老與崑曲之旅

的。添了鼓勵，也多了壓力。當然更沒想到，曾教授的參與，給予後來兩岸崑曲交流帶來如此大的影響。

就在甫成行前一週，所有機票簽證等手續俱全了，蔡正仁突來一電，告訴可能全部取消，因為上海文化局對此一活動有點疑慮。我一下嚇傻了，不知如何應付，這一切努力、熱勁，將成笑話，難不成把「崑曲之旅」改變為觀光團。和蔡正仁電話往返的商討，他對此事失望之餘，加上對我的抱愧，他決定拎著團長的烏紗帽，孤注一擲的去爭取。最後一刻終於成行，只是官方要求，與上崑合作演出作罷，可以准許海外曲友單獨表演一場。在上海的六天，廿四折戲，上崑精粹盡出，真正是美不勝收。

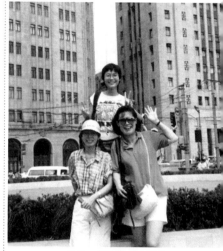

作者、李寶蓮、朱惠良

曾教授問我對崑曲有什麼心願

曾教授看了〈哭像〉，感動得不能自己，他是《長生殿》專家，師從台灣曲壇前輩台大張清徽教授。曾教授原

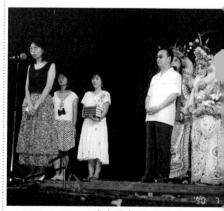

作者致言

105

以為崑曲之美，全在於詞曲，多表現其文藻典麗於章籍之中。沒想到僅僅一折〈哭像〉，唐明皇對著匠人用檀木刻的楊玉環雕像，在舞台上，四十分鐘的獨劇，舞之歌之，表達出如此淒美的刻骨哀頑，只有崑劇這麼深厚的戲劇魅力，才能達到此境界。

最後一天的行程了，那是七月底盛暑，滬上悶熱不堪，晚上計鎮華和梁谷音的《爛柯山》，白天預定了遊外灘。曾教授和呂榮華、我三人在黃埔江畔，面對濁滔江水。曾教授問我對崑曲有什麼心願？

崑劇極盛自明，衰於清末，至於凋敝。到今天偏寓台灣，尚有不少曲家在曲壇，四十餘年絃歌不綴的延續其命脈，仍有無數文學詞曲大師，對他贊之頌之，崑曲的價值不言而喻，今天兩岸通航，才能親睹專業崑劇的精粹。

而目前這批，解放後培養的優秀演員，也都年近半百了，當年蘇州傳習所的前輩，碩存僅十一位（現在僅留三位）。我曾作過粗略的估計，目前能演出的崑劇約有百來折，而在三十年代，載於《集成曲譜》，以及諸傳字輩老師回憶所及，常演出的就有四百多折，其間相隔僅不過半世紀，困於政治、經濟，是整個崑劇的不幸，且不去言他。今天老成凋零，如能把這尚存的崑劇折子，錄影保存，不啻是一大功德。這是我當時最大的願望。

呂榮華也提出，期望能有一崑曲研習班，由台灣曲家，甚至請到大陸專業演員來作教學，對寶愛崑曲者，及其推廣是莫大的貢獻。

滿載感動的回憶返台，很快的曾教授就約洪惟助教授和我研議此事。他已先和文教單位談過。有關崑劇錄影，因牽涉兩岸，當時藝文及學術活動，尚無此舉，可能須待之以時日，至於研習班則應可行。

台北曲壇前輩，如許聞珮、田士林、何文基及李闓東等來傳授，笛聲悠揚，曲韻婉約

接著馬上付之於行，由中華民俗藝術基金會行文、文建會撥下經費，崑曲研習班順利成立於九一年初。才發了一小則新聞稿，即吸引百來位學員報名，真是一大鼓舞。教學地點暫借僑光堂，由曾永義教授擔綱，洪惟助教授和我策劃，蔡欣欣（其時間尚在讀研究所）和呂榮華襄助。

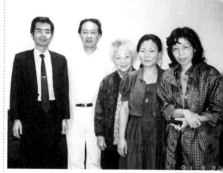

洪惟助、顧兆琪、許聞珮、朱昆槐
與作者在「崑曲研習班」

首先面臨的是師資和教材，洪教授雖喜愛崑曲，但當時對崑界人脈尚不太熟稔。當時也不可能寄望於大陸專業老師來執教。大家就共擬在台北曲壇前輩，如許聞珮、田士林、何文基及李闓東等曲家來授曲。我特別提議把蓬瀛、水磨等曲社的中青一輩曲友，邀進教習，期望在崑曲圈有更緊密的融洽結合。

在教材方面，洪教授曾經提出印製講義。我推薦《粟廬曲譜》，是徐炎之

師送我的，為俞振飛大師為紀念其先尊俞栗廬所輯。為此我特地打電話到上海徵詢俞振飛大師，俞老囑師母李薔華告知，若非營利，為推廣崑曲，則歡迎翻印。

當時我手中的這套曲譜，也是五○年代台北翻印的，封面「栗廬曲譜」四字，已非典雅的前賢原手跡，而是印刷簡拙的字體。洪教授對書法頗有研究，就請他執筆重寫封頁。

在僑光堂渡過一段崑曲研習的時光，曲韻婉約，笛聲悠揚，後來遷到中央大學台北辦事處，再至目前的國光劇校。而大陸名師來台授曲，綿延不停，學子莘莘，此是崑曲來台最光燦的時日。

研習班大抵穩定，我決定退出這個研習活動。當時曾教授頗不解，曾再三問我，而我確實覺得，主事者接下來可以單純的作得更好。

我對崑曲錄影念頭，一直縈繫於懷。這段時日，錄影計畫也一直放在曾教授心上。不久，他打電話找我，並約了洪教授，一道到文建會說明此計畫，並達成共識。接著行文通過，開始正式進行此一活動。

姚繼琨先生給我煮了一大碗熱騰騰腰花麵

在接下這個任務時，才發覺這是個蠻有份量的擔子。尤其曾教授再三的叮囑，要我全力以赴，這是台灣文教機構對大陸藝術戲曲資料錄影的首舉，只許成功。

首站我赴南京，先找的是名演員張繼青，她是目前大陸這一輩崑

劇界當中，表演最被推崇的藝術家。

記得那時已是一九九一年深秋，南京的傍晚頗冷淒，人力車拉著我，摸索到朝天宮，姚繼琨先生給我煮了一大碗熱騰騰腰花麵，就在簡陋的飯桌上，一邊吃就一邊談。

他們對此錄影活動很願意配合，可是對南京文化局方面的態度，沒什麼把握。次日他們陪我去見了江蘇崑院院長，談得不錯，戲碼訂得也很紮實，雙方簽下草約。次日就趕到上海。

與上崑因有過「崑曲之旅」的配合，雙方已很熟稔，戲碼免不了重覆，他們就自己特點，作一增減調整，劇目演員都具一流水準，而在演出費及其他錄影時間細節，都一一談妥。蔡正仁團長特別提出，草約雖簽，這一切還是要呈報文化局，才能作最後定奪。

此時心已定大半，接著是浙崑，我在旅館聯繫杭州，浙崑表示願意派人赴上海洽談。

浙崑當時汪世瑜團長因有事，由周世瑞代理抵滬，周是已故周傳瑛大師的嗣哲，資深而熱愛崑劇，因為是第三批洽談，所以在戲碼上，耳熟能詳的戲，大多已為南京、上海二團所排定，故浙崑偏重於較冷僻的劇目，也頗具特色，我曾特別提到要經過他們文化單位的同意。

談到這裡，心中多少有點起伏，事過多年，對整個錄影計畫，應該說是對自己該有一種深思與反省。

把崑劇錄影保存下來，本來就是我最大的心願，這個計畫，雖是我的起意，但一切計畫過程是經過書面或開會定案，再由我全程執行。當時彼岸情況，我算比較熟悉，可是涉及大陸的事，決非我們可

以完全掌握的。尤其遇到突發的變化，只有靠臨時作一決定，不容易再等討論、商議。

一開始的洽談，看來都還順利。很快的，南京江蘇崑院就表示因故不能參加錄影。而上海方面還算平穩，因我和文化局領導已有過多次的溝通接觸，他們頗能認同此一活動的意義。

但結果蔡正仁告知，文化局對演出錄影費覺得略低。而三團的演出費是一致的，上崑調整，勢必影響整個預算。蔡團長對錄影一事，是完全支持的，最後協商，依上海文化局的要求，但上崑演出也酌予增加，作為妥善的結論，並正式簽約。

但浙崑亦表示沒問題，沒提出文化局的指示。

因和上崑接觸較為頻繁，原來南京的戲碼，大半就由上崑演出。

蘇州方面，整體比較薄弱，因繼字輩主要角色，全挑到南京，所以蘇州方面，我們要求保存傳字輩老藝人的示範資料，而老師們，均已八十以上高齡，勢不可能配合錄影作業，就由蘇州自行製作。

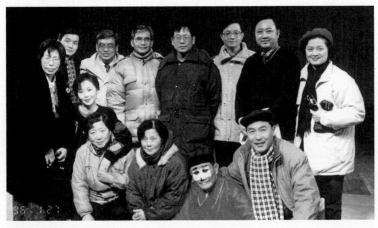

崑劇錄影成員

現在談談戲碼。因為自八八年來，這段時間，我接觸南崑的演出相當多，對各團藝術的特點大致能了解，故所有戲碼開始是我先擬出大綱，報告給我們工作小組，再分別和各團討論決定。

晚清至民初時節，崑劇已近凋敝，京劇武戲中，反而保存了一些崑調的武戲，如〈夜奔〉、〈雅觀樓〉、〈探莊〉、〈扈家莊〉等，這都是京崑劇前輩擅長之作。現在大陸崑劇武戲，大多反得之於京。所以在錄影戲碼的選擇上，我幾乎全傾向於典雅的文戲。

南京攝製人員都披著解放軍的草綠軍大衣

這次錄影經費全賴曾教授在學術界的聲望爭取到的，也沒把握還有第二次的機會，所以在經費的運用上，我幾乎是盡全力的撙節，以求錄到最多的戲。

除了到大陸協商的差旅、食宿等必要開支外，我把預算中人事費用，盡數添補於演出及錄影之中，所以在有限的經費下，以三機作業，滬、杭兩地，錄了六十多折子戲。

在近乎一年的錄影籌備工作中，總有狀況迭出，我因雙親已返滬定居，藉自費探親之便，不停和滬杭崑團溝通一些枝節。直至九二年二月初春，順利開錄。

曾教授率同洪教授、蔡欣欣、周君及我等一行，記得還有資深演員洪濤先生同行，首站杭州。當時天寒地凍，錄影在浙崑團旁邊的一個舞台，劇場蠻大，但略陳舊，燈光也不足，因為演出費包括了舞台及燈光，先前雖再三叮嚀燈光，但到現場已無法再改善。攝影隊是南

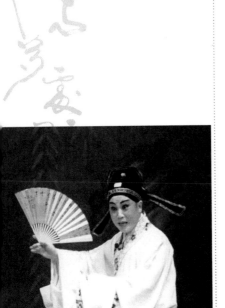

《牡丹亭·拾畫》（岳美緹）

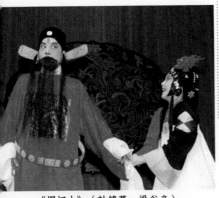

《爛柯山》（計鎮華、梁谷音）

京來的，完全不懂傳統戲曲，因沒字幕，對錄影攝製人員而言，是蠻沉悶無趣的。

當時雖是三機錄影，並非現場剪接，故三個鏡頭獨立作業，各自放在劇場左右中三個角落，須分別監看，我要求浙崑派二位導演或演員協助，但所有演員均要輪番上台，騰不出人手，我雖熟悉大部分戲碼，但也只能盯住一個鏡頭，或三面跑著輪看。

我們和錄影公司訂的錄影費用，是以一天八小時工作計算，而正常舞台演出一場四折戲，是兩個半小時，我們在算盤上考量，就要求劇團每天演出午、晚二場，也就是八個折子戲，演員雖累，但不同戲碼，角色可以輪番，樂隊卻沒得替換，是很辛苦的。

每天開錄，從裝機、試角度到每場每折的換接母帶、改幕、暫停等等算上去，我們和錄製人員，一天至少也得捱八個小時以上。平時不算什麼，但那時是攝氏零度氣溫，劇院沒有暖氣，南京攝製人員都披著解放軍的草綠軍大衣，

這種滋味可想而知。

　　錄到後來，已經很疲累，就協商只有一位演員上場，就分遠、中、近三個鏡頭。如果有其他角色，則除了中鏡對著主角外，左右二機拍另外角色或全景。後來剪接時，發覺除了正機拍了主角演唱，部分鏡頭對的居然是龍套。

　　錄完浙崑，曾教授邀宴所有人歡聚，感謝辛勞，他們已相當盡力。

　　到了上海，進入上崑的蘭馨劇場，覺得精神一振，整個行動井然有序，舞台小巧精緻，燈光明亮，三機一架，幾位導演馬上分別盯著鏡頭。

　　上崑錄的戲比較多，每天工作十小時以上，整整錄了四天多，因崑團專人各司其職，不需我們操心，我放鬆了多日的壓力和疲勞，好戲當前，卻瞌睡得睜不開眼。

　　我們和南京錄影師已經比較熟了，上崑演出在旁邊有字幕，錄完《玉簪記》的〈追舟〉、〈秋江〉時，他們驚異的表示：「這麼好看！」

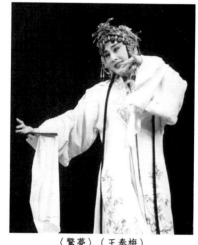

〈驚夢〉（王奉梅）

我當時精神相當衰弱

全部錄影結束，接著是大量的剪接工作，我要求在南京剪接，一則費用較低，二則須要很懂戲的人來作剪接指導，這只能靠大陸專業演員才行。

最開始我是希望三機現場剪接，因劉南芳當時剛作了公視的精緻歌仔戲節目，她再三提醒我，事後剪接工作之煩之累，會折磨死人。可是經開會決議要三機獨立作業。當然保留多角度的母帶，也是有其優點。但目前面臨的剪接問題就要去克服。

本來要求各團自行派人赴南京督剪，後來就由上崑的周志剛全部負責。整整兩個月，周志剛真是辛苦異常，因金陵的三月，滴水成冰，凍得跳腳，住宿雖訂了「南苑賓館」，但工作的環境實在不太理想，試想整整兩個月，窩在又冷又窄的剪接室，對著鏡頭，百來盤母帶倒帶、配音、倒帶、配音，真是難為他了。

我們選擇的南京這家錄影公司，是台灣投資，也是大陸唯一能提供NTSC台灣制式的機器，包括拍攝及剪接。我們錄影的同時，台視也在玄武湖拍趙雅芝的《白蛇傳》連續劇，好機器都調給他們了，我們只分配到二流機器。剪接配音時，九條音道有時只有一條堪用，所以偶有嘶沙聲也照收進去了，總不能再來一次。貢敏來南京看《白蛇傳》攝製，特地轉來探視，母帶正剪接張靜嫻的〈絮閣〉，畫面頗優美。

剪接配音的同時，也在打字幕，又出現問題。一九九二年南京錄影公司，電腦的正體字還不太齊全，也不能繁簡自動轉換，崑曲的詞

藻又多生僻，他們對著簡體字的劇本，是繁、是簡還要用猜的，所以
《水滸傳》的武松會成武鬆，就不足為奇了。

原先只想到儘量多錄點崑劇，沒料及跟隨來的剪接及字幕工作量
也是倍增，南京二位美麗的打字小姐（是真的很美，因為錄影公司拍卡拉
OK伴唱帶，她們還兼模特兒）在不熟悉的折磨下，二個多月打了一半還
不到，而崑劇多蘇白，原劇本蘇白又不太全，甚而頗多臨場即興，簡
直沒輒了，最後只有放棄蘇白字幕。而唱辭在電腦中沒有的字，不得
已用相近字代之。

文建會開始在關心結果了，而南京的所有困難，我都只有默然承
受，不敢讓台北知道，他們遠在對岸，曉得不順，只徒添著急。離開
台北已三個月了，先生的不耐和工作的挫折，加上輾轉的一些批評，
我當時精神相當衰弱。

崑曲不應是古老、陳舊，而是優雅、時髦的

但我無可抱怨的，錄影本來就是自己想作的，要超量的錄製，
和在南京剪接也是我的堅持，所有折磨困難，只有自己承受。直到一
天，我先生來長途電話，告知台北方面對錄影帶結果的憂慮，詰問
我為何悶頭在搞，不給台北消息。我忍不住哭起來，同時寫了個傳真
給曾教授，如果崑曲錄影不能順利交待基金會，我願賠償繳回所有費
用。

終於，六月左右全部帶子到台北的錄影公司，大家都舒了口氣，
只剩下片頭及演職員名稱，同時校檢帶子狀況。

對於這批崑劇影帶，在基金會的推展下，受到蠻多的重視，當然也有不少批評。憑心而論，它不是很理想的，至少不是很多觀眾所想像的。因為當初攝製的目的，完全是為能搶救保存一些崑劇資料，所以在有限的經費下，儘量的多錄，而比較難在品質上作大的要求。原先與劇團合約上，也只註明是作學術性資料。到後來，曾教授覺得該批藝術頗珍貴，又應外界的要求，就予以推廣。如果用一般棚內攝製的傳統戲曲影帶的水準去要求，是不夠的。但若以資料態度去看待，目前包括大陸尚無如此豐富的崑劇記錄。

再者，當時錄製這批錄影帶算是首舉。在一九九二年，沒有人有經驗與大陸作過此類合作，更何況大陸文化單位也曉得崑劇的雅緻，要獲得他們的首肯，確實經過一番努力的。所以從開始洽談、到演出、錄影、剪接以至出關抵台，中間的磨難，只能說是在挫折中摸索學習，免不了走了些冤枉道。巔波中給後面算是舖了條路。

接著一九九五年的第二次錄影計畫，曾教授再次約我參與，但我認為洪教授的工作小組可以作得更好。後來我參加了最後的大陸演出錄製部分，這回增加了南京、蘇州、湖南、北京等團，範圍更擴大了。跟著錄影隊，重新經歷蘇滬杭，依然是熟悉的緊張、急促過程，仍舊是嚴寒隆冬天氣，這次感受唯愉悅和欣賞。

真的是一路行來，馨香馥郁，崑曲這幾年來，在曾永義教授的支持下，洪惟助教授把研習班辦得繽紛多彩，大陸崑曲藝術家更是絡繹而來，度曲教學。

九九年華文漪、張繼青及上崑等知名演員訪台，我總會邀請至家中，和曲友們雅敘。今年八月那晚，在家中廳室，計鎮華一曲〈刀

會〉，梁谷音的〈痴訴〉，曲盡婉約，座中曲家擊節，我先生也隨之按板，斯情斯景，恍若天上人間，曾教授有感而賦：

對酒當歌霄漢間，單刀鐵鉤震關山。

清吟痴訴千秋恨，展翅雲鵬六月還。

在藝文圈裡，崑曲不應是古老、陳舊，而是優雅、時髦。是新一代對自己中國藝術的寶愛和尊重。看青年學子，吟著詞曲，舞著翠袖，他們執著自我，這才是今日真正的時尚。

多少瀟灑

人還在上海，接到包珈來電，馬芳踪先生過去了，竟然還事出於瓦斯意外。這令我那幾天心情都為之黯然。近半年來他身體狀況不是太好，年前我約過他小聚，他牽記說怕我忙，「年後吧！」。過了年我又約他，他說等我上海回來好了。

這趟回來，一堆信函裡，赫然他的親筆在其中：

馨園：我不好意思，你要請我吃飯，我老是抽不出恰當時間，我想改天我請你賢伉儷吃『盧記』可也，你試一試他們的上海菜，全台灣沒得比的。地方四流，招待三流，菜一流。我已經靠服藥度日了。

芳踪敬上 三、四

認識馬先生很晚了，直到一九九八年首次想把蘇州彈詞引進台灣時，朋友推薦了馬芳踪和楊錦池兩位。當時馬先生已病耳，貢敏給我們介紹了在「香滿樓」認識，借助筆談，曉得他對評彈的熟悉，不僅會唱表，還

119

懂拉彈。

　　等評彈團正式來了，他出面邀宴金麗生、盛小雲等全團，那次他著正式西裝，一口滬語，情態瀟脫，雖病於聽，可是場面上的談笑風生，那種應對的自如，最後他送給每位來賓小禮物的那份誠意、貼心，讓我真領略到什麼叫「海派」。

　　記得那天散宴時，他展開我給他的小條子：「馬董，您真是卅年代的上海大少。」他哈哈大笑起來，頻頻搖著頭：「卅年代，卅年代！」是那種歲月的感慨，但仍開懷的展顏。

　　之後，他非常關心「雅韵」，尤其《大雅》，為活動、為文之苦他深體個中滋味，為《大雅》他每每主動執筆，因他人面極廣，我有時出題目，他就為我趕文字，我常收到他鼓勵的信函，尤其他的讚賞帶給我的信心無可比擬，明知是溢美，可是依然窩心。

　　每回我辦的演出，馬先生伉儷都是我的座上貴賓，雖然聽不到，可是對著字幕，和演員舞台上的神韻，他會告訴

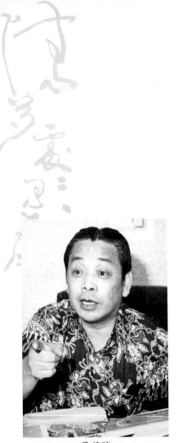

馬芳踪

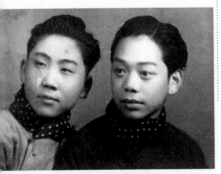

馬芳踪（右）的年輕歲月

我某段開篇、某段說表的精闢處，說說
他就會哼唱起來。

很好奇他身處的花花圈子，腹笥卻
如此之寬，筆下若此之豐沛流暢。他告
訴我他愛書嗜讀、博覽群籍，因之隨手
拈來即成文章，信筆而下俱是珠玉。

曾經我想寫寫他，我們約了在他
家，一聊三個鐘頭，從年少追隨蔣緯國
將軍談起，到邵氏的娛樂世界。幅度太
大了，都不知從何著手，徒留聲音，希
望那天能整理出來。當時他還捧了一疊
相片簿，張張撿挑，要給我配圖文，現
在用來卻成了追悼，改天璧還岫雲夫
人，保留這些追不回來的影蹤。

我時而約馬先生小聚，他很開心
我傾聽他閒談的專注，也感受到我對他
的誠摯仰慕，不嫌筆談之煩瑣，他很喜
歡聊及早年香港邵氏代表時代的風光。
五十年代港台的電影圈、戲劇圈，多數
的活動，幾乎都是由他主辦運籌。提及
我年少時心儀的偶像，如王引、尤敏、
葛蘭、林翠、葉楓、陳厚、關山，那個
時代的熠熠巨星我會興奮莫名，回到青

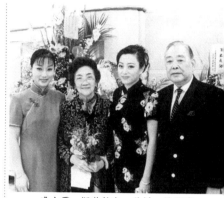

盛小雲、穎若館主、吳靜、馬芳踪

澀當年，他們來台掀起的星光波瀾，無戰他不與役。談及邀請凌波登台的轟動，和席靜婷的一些小花絮，他娓娓道來讓人神往。影劇團中的多少明星祕密他了然於胸，多少伶人隱私辛酸，他滿腹於懷。我問他為何不寫出來，他說人要多留點口德和筆德，他也談到以當時自己的地位角色，加上風華正茂，搞出些花花綠綠太容易了。可是和明星們交往他謹守嚴格的分寸，他沒提私德，但在他身上，「海派」的熱誠、大氣、正派、體貼，他全具備了。

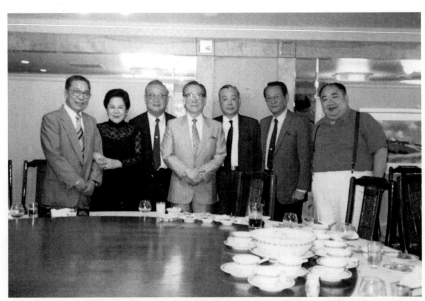

魏龍豪、錢璐、葛香亭、蔣緯國、馬芳踪、雷鳴、葛小寶

行旅饗宴

去過泉州多少次，為「梨園戲」、「懸絲傀儡」，這回專程去聽「南音」的。

以前覺得評彈融化了江南，是水鄉澤國的背景音樂。到了泉州才曉得南音的厚實，真的是深植入閩南的心底。

早先一次到晉江附近的古厝參觀，大概有二十來戶的人家，是蔡姓家族上一輩外渡南洋致富，反饋鄉里建造的。未經浩劫，保存得非常完整。家家木雕石砌，精緻非常，村長出來招呼大家，問起我們是到泉州來看戲聽曲的，馬上奉茶搬凳子，一面叫人從田裡招喚村民。我們還在四處張望，不曉得怎麼回事，幾位農夫赤著腳、沾著泥趕回來，就看他們洗手淨足，回到屋裡拿出四管（洞簫、琵琶、二胡、三弦），坐下就彈唱起來。那天是正午，赤日炎炎，就在石板地上聽曲，恍惚朦朧間很不像是實景。一道去的有陳美娥、紀慧玲、施叔青、古兆申等好多人。一隔幾年，斯情斯景，依然歷歷如昨。

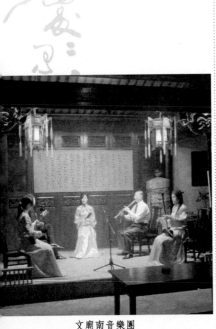

文廟南音樂團

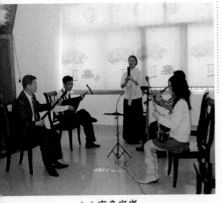

心心南音家宴

這回是王心心的邀喚，和黃寤蘭、心心的友人、助理、默劇的孫麗翠等一眾，趕在農曆正月十五左右，她說：「閩南的燈節最最豐富、歡耀的」。

到了廈門、泉州，從「南音」、「梨園」、「高甲」到「布袋」、「傀儡」，幾乎看遍了當地所有的劇種。我因為曾四次邀約泉州團到台北表演，回去看戲等於會會故友，一路嚐鮮賞景，快樂可知。

元宵前後那兩天，街上蜂擁喧鬧，所有人都出來賞燈，開元寺、文武廟、打錫街等等屬於老城廂一帶，到處都是民間南音樂班演唱，一家綿接一家，絲竹管弦溢滿泉州府城。只要付個茶資，就可坐下享受整晚。我們一家家的聽，一班班的串，身心耳目多少豐盛，演唱雖有高下，可是南音曲調的纏綿頓挫，卻浸沁得人銷魂蝕骨。

我們很喜歡文廟裡的一班南音，高敞軒朗的大廳裡，演唱者都很年輕，二十歲不到，有的還在南音學校讀書。一個叫小彭，吹洞簫的男孩，和一個唱曲

的女孩小駱，眉清目秀，特別招人喜歡。小駱一聽心心在座，滿臉驚詫崇拜，心心在泉州早已是曲之花魁，小駱一直黏在偶像身旁，聽到心心來，她說在台上激動緊張得發抖。

隔天心心約大夥到她哥哥家，慶賀新居喬遷，也在泉州近郊，那是心心的老家。嶄新的三層樓房，門楣兩旁的對聯，剛貼的還嗅的出新鮮。

屋內很熱鬧，心心的家族親友外，還邀約了泉州南音團。心心來台前，原來就隸屬這個團，她這次回來是娘家團聚、同窗聯誼兼顧。

滿屋子的曲音繚繞，團裡的高手輪番表演，佳曲綿連。心心的姑、嫂、嬸嬸們很有意思，本來都在廚下忙著，輪到了就脫下圍裙，進廳來唱一曲，曲終馬上衝回廚房裡煎煮炒炸。

印象最深的有位長者，是心心族裡的叔輩，六七十歲，外表黝黑，樸拙內斂。他啟口才唱了幾句，就令我大吃一驚。那是老派南音的唱法，咬字吐音渾厚沉著，卻餘音不輟，那麼熟悉，竟然和大陸崑曲前輩曲家的韻味如出一轍。雖是不同樂種，但古音老調、行腔運字，竟如此相近。

對我一再真誠的讚美，他侷促不安，臉都紅了，看得出他非常開心。心心說這是他們的家庭卡拉OK。不，這是場最高品味的南音家族盛宴。

筵終，心心帶我們看她的舊家，走過蔓草石礫，就在近處不遠，那是棟木造閩式老屋，歲月斑駁，造成古樸異常的美。進門天井雜花生色，廳裡置放兩個碩大陶缸，早期艱苦，一冬的糧食──曬乾的蕃薯籤就存放在裡面。心心指著窄窄的木梯通到二樓，那是她的閨房，

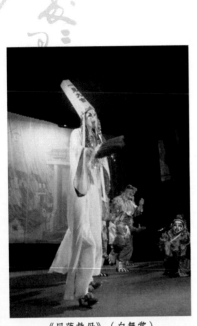

《目蓮救母》（白無常）

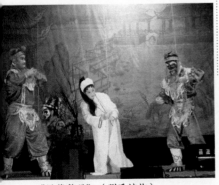

《目蓮救母》（劉氏被拘）

由出生、長大到她成為新婦嫁到台北，一直都住在這。心心的心和夢已在高處遠處，可是留在這的一磚一瓦，包括記憶，卻是踏實的。

看梨園戲時，演〈玉真行〉的吳藝華約我們看「打城戲」。

「打城戲我沒看過，也是泉州的嗎？」我有點猶疑。

「打城戲就是目蓮戲，泉州最古老劇種之一。文革後我父親把它恢復起來的。」

一聽目蓮戲，馬上精神起來，《目蓮救母》這個性質特殊的戲，在中國各個地方都有，專為喪事、祭祀、齋醮演出，是大型超渡法事的高潮。聽說最有名的目蓮戲是「紹劇」，滿台神佛鬼怪及十八層地獄種種景象一一呈現。表演都在晚上，火爆、恐怖加神秘，使觀者如堵，孩子們被禁止看，怕受到驚嚇。現在不曉得還看不看得到這麼精彩的目蓮戲。

約好了過兩天就有場大的殯葬法會，是一家富戶老太太高壽故去。要辦

一場很大的佛事。

　　車在農田小馬路間轉來繞去，這裡沒有門牌，只有村、莊、厝的某某人家，好容易找到了，天已近暮，一棟棟小洋房佇立在田間深處。那真是很盛大一場法會，花圈由道路上一列排起，接著一張很大的圖像看板，上下款是某某老夫人千古，某某敬弔，中間是兩個頭像並列，左邊是白髮老太太，右邊是黑髮中年男子。我們大夥納悶為什麼把母子相片放在一起，原來右邊是老太太的丈夫，四十餘歲就早故，相片排在一起，表示來迎接愛妻。雖覺突兀，可是真的很有情味。

　　接下來就嚇人了。還沒走到正廳，先看到臨時搭建的一間蓆棚屋。門半掩，裡面燭火螢螢，好奇進去看看，把大夥都嚇得不敢正視。屋子裡除了要焚祭的紙紮華舍、傢俱、車子、僕傭俱全不說，在這些冥具前擺了約二十多個紙糊的人物，尺寸和真人一般，穿西裝坐在藤椅上，臉上罩著真人的相片，膝上安放著一大紅紙箱，裡面裝滿摺好的錫箔元寶。當時天已全黑，靜悄悄的，燈色昏暗，原來這是早故的族人，都來迎接老太太，生前沒留影像的，就具了名，罩張白紙在面部，在此一併接受香火供奉。既好奇又感動，膽子大的，走進去仔細看，還拍照片，我只敢站在外面合十默禱。

　　正屋裡忙亂著，因為是喜喪，沒有多少悲泣。我們坐在二樓的廊台裡，看著屋裡老太太人生的最後一幕。

　　七點多了，主人約我們到外面的一片空地，原本可能是曬穀場，現在已搭了舞台，燈火通明。台上正在誦經作法，老道士穿著法衣，留一把鬍子，執劍搖鈴，一派仙風道骨，後面跟了十二個小道士滿台

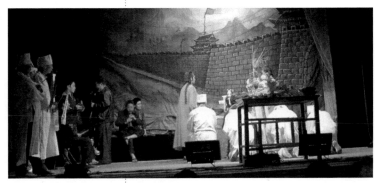

道士作法事

轉。聽說有好幾班道士，不分晝夜滿村子繞行祈福誦經、超度亡魂。好容易熬到冗長的法會告一段落，「打城戲」上場。

　　一如想像中的精采：天上神佛、地下鬼怪，滿台的熱鬧。目蓮為救母，守墓三年後，剃度為僧，一路歷經兇禽猛獸、美女蛇蠍的引誘，佛心不動。另一個小師父，也為救父和目蓮同行，沒度過這場惑劫，而下淪墮落，後來也修成正果，成為羅漢之一。

　　豐碩的一段戲曲行旅，再次充實了心靈的匣囊。

記得您的好——馬元亮老師

銘傳在山上，每個禮拜有兩天中午，我們都在校園朝下張望，等馬老師一步一步往上走，一群學戲的同學，歡笑吵鬧擁著馬老師。似錦年華，一眨眼已經四十多個年頭。元亮老師仙去，我們也老去。

我在學校是平劇社社長，校方請了馬元亮和趙玉菁兩位來教《紅鬃烈馬》和《四郎探母》。在學校那麼多的社團中，平劇社絕對是冷門的。有一陣中午午餐時間，我們一班班的去遊說鼓勵，居然暴增到一百多社員。雖是曇花一現，但也有了一群基礎同好。

馬元亮老師幽默、熱心，待人真誠，腹笥又寬懂得極多，每個同學都喜歡他。後來為了校慶排練，就直接到大鵬劇校排戲。馬老師那時就住在八德路空軍大鵬總部後面。記得那一字排開的集體宿舍，他那間住了朱世友、程景祥等好多老師，簡單一張床，上面掛著帳子，旁邊緊塞著一張書桌。那是上

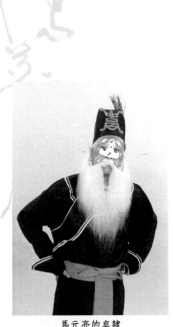

馬元亮的皂隸

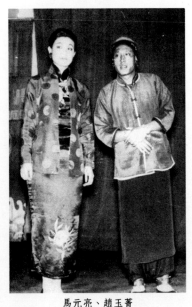

馬元亮、趙玉菁

世紀五十年代,世事人心都很簡樸。

宿舍外面不遠處,大鵬學生們就在那兒練功,當時高蕙蘭、嚴蘭靜、徐龍英初露頭角,郭小莊、朱繼屏(李璇)、邵珮瑜等都還小,每個人都是兩條大辮子在跑宮女,還有夏元增、朱錦榮還都傻楞楞的跑龍套,那陣子小大鵬每星期天上午都在八德路空軍新生社的實踐堂演出,我們一批同學每場必到,毫無忌憚地坐在第一排叫好,我們知道最好的位置常常是空的,當然也常有空軍總司令來招待外賓,我們給驅趕得到處跑。每場必到的有幾位老立委和俞大綱教授、包輯庭先生(包丹庭之弟,包珈尊翁),還有位駐枴杖的老先生坐在固定的位置,就是齊如山老前輩。

家父是天津人,喜愛京劇,也愛唱老生。所以馬老師有時到我家和父親喝兩盅,聊起北方的事和戲極為起勁,我只記得馬老師曾笑指著我對父親說:馨園是杵窩子,沒見過世面。

那時候我們同學有位唱老旦的錢君樂,和嚴蘭靜、拜慈靄很要好,有時候

會約了她們及馬老師一起打小麻將，我也跟著去。看他們方城之戰熱鬧非凡，我是怎麼也進入不了狀況，每次只在旁邊翻她們的相簿，喝檸檬水（好像嚴蘭靜很會調製）。

他們開party，我倒很開心，想不起來馬老師會不會跳舞，還是擺測字攤，但踱方步總是會的。還有一次君樂約我到小大鵬銅山街宿舍，要幫蘭靜、二萍他們拍照，二萍是武旦，和蘭靜最要好，蘭靜一付好嗓子，唱得真好，身上可不怎麼樣，我們笑她拿大頂（倒立），還要二萍扶著。當時徐龍英是老生，高蕙蘭的小生，她瘦瘦高高皮膚比較黑，不若後來那麼英挺俊秀。

銅山街宿舍是日式平房，有個大院子，大鵬女孩都住在那，院子裡一角的竹棚下，有台電視機，面前一張藤椅，她們說：「那是徐姊（徐露）專用的。」

馬老師在平劇界極受尊敬外，人緣尤其好，我知道大鵬學生都喜愛他。他也特別歡喜女孩子家，那群玲瓏剔透的

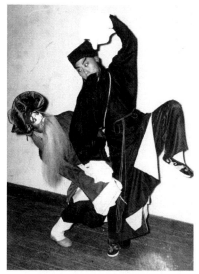

馬元亮、哈元章〈問樵〉

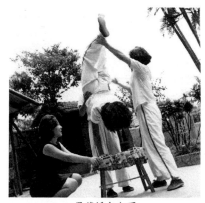

嚴蘭靜拿大頂

女學生，每個都是馬老師的寶貝。後來馬老師和拜慈靄交往，他神智清明，看不出有暈滔滔的感覺。我們能理解拜慈靄對她業師那份愛的執著。

他們婚後曾約我們到他的新居（記得在六張犁），拜慈靄下廚，她很會做菜，把馬老師照顧得很好，記得她燒的菜好吃卻很鹹，我要倒杯開水在旁邊涮菜，把他們笑壞了。臨走時我說：馬老師，以後名主有花，沒空理我們了吧。

拜慈靄生了第二個女兒，馬老師笑著說：還差一個就可以蓋瓦窯了。結果再生一女，都是馬老師的心肝至寶。

往後我自己結婚、生子、工作，很長一段時間沒和馬老師聯絡。孩子長大了，台電每年慶典大活動，都會約我演平劇，記得連續幾年演了《四郎探母》、〈武家坡〉、〈文昭關〉，馬老師每回都到後台給我把場，在出場簾子後面推我一把，一如在銘傳一樣。在我接觸崑曲之前，曾看過嚴蘭靜和朱繼屏的〈遊園〉和鈕方雨的〈學堂〉，及徐露、高蕙蘭的《牡丹亭》，演陳最良的

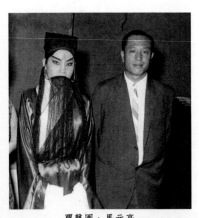

賈馨園、馬元亮

是馬老師，在唱「掉角兒」時的高音，他用調底唱。

從馬老師後來的夫人季素貞過世後，馬老師身體就不好，他是腎衰竭的毛病，一直要洗腎，他度過後來的這幾年是不容易的。

馬老師在病重時，三個寶貝女兒都由美國趕回醫院，輪流照顧，後來拜慈靄也回台探視，一直陪到他走。忙完馬老師的後事，他們悲傷疲勞可知，拜慈靄臨返美前，我們大夥約了見面。在他們女兒身上，可以看出拜的用心，栽培了三個這麼出色的孩子。

和拜聚談中，除了聊聊前塵往事，最感動的是：馬老師臨走前，拜慈靄執著他的手說「你放心走吧，一切都很好，我們之間的帳，等地下再算。」只有深情，沒有怨懟。

馬老師是元字輩的，他的一生是「代表了『北平富連成』一輩到台灣最完整的紀錄」。

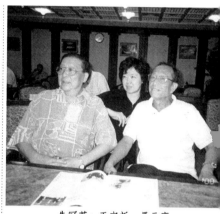

朱冠英、王安祈、馬元亮

滬上歡樂

赤腳財神

「**五**一」在大陸是件大事，連放七天假，原擔心遊客會蜂擁，沒想到上海也承受了經濟社會帶來的沉重，除了外出遠遊外，竟都躲在家裡，中午以前馬路上空蕩得很。

在滬上除了豐富吃喝外，有兩項是最迷醉人的；一是看房子，老的新的都足堪一賞。還有就是看戲。

上海因歷史原因，素有世界建築博覽名銜，走在西區環視，全是風情各異的老洋房，我一九八八年一到上海，就被震驚住了。像臺北美術館邊「臺北故事館」那麼精緻的小洋樓，在這兒可是滿街全是，只是五十載竹幕的封隔，讓他蒙上了陳垢。

剛開放時的盲目拓建，優雅甚至有歷史的建築被拆毀不少，漸漸時代過去，人們視野開闊，尤其隨著APEC和世博等幾個大型國際活動推展，這些和十里洋場劃上等號的老洋房，已被拱為珍寶。在湖南路、康平路一帶的經典不用說了，只要位在馬路門面上

虞洽卿

的,弄堂房子、石庫門房子、老洋房等都卸除了違章髒亂,被洗刷修繕一新。一時間恍若蒙塵西子,恢復了老上海本來的豐潤雅致。

後來有很多機會,自己或陪朋友看房子,幾乎都鎖定老式建築。印象很深的,那是九〇年左右,和思南路交叉的皋蘭路上,有棟相當大的三層樓房子,很難具體形容他的樣式,看似歐洲風格,可是整棟房子散發的卻是濃郁的中國風情。二樓陽臺銅鑄的鏤空圍欄密

虞洽卿的房子(皋蘭路)(1)

緻，花園進口處有石柱門廊，外牆頂上有個若冠軍盃圖案的徽號，上面刻著一九一四年。

那時裡面住了二十多戶人家，門房曾悄悄帶我們進去，裡面幽深昏暗，窗戶都是歐式細長格子木窗，往樓上的樓梯扶手，雕鏤精緻，滑著弧度延伸上去，我們才走了一半，上面走出來一人，厲聲問找誰，我們匆匆而退。

我一直懷念著那棟房子，我覺得即使是老屋內的塵埃，也能述說著好多歷史。和我先生每到思南路，一定要拐進去看看。十多年過去，裡面住戶空了，房子愈來愈陳舊，窗戶破碎好多，進入花園，滿地碎磚散瓦，房子幾近塌陷。聽說屋主在新加坡，五年前就要出售，後來再聽說屋主想拆除改建。上海政府不允許，因這是棟有歷史的精美建築。可是耗著漸成廢墟。最近才曉得這棟座落原名高乃依路的華

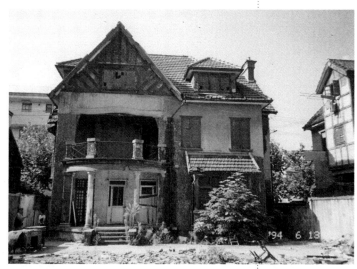

虞洽卿的房子
（皋蘭路）（2）

139

宅，原來是當年被稱為「赤腳財神」、「阿德哥」，比杜月笙資格還要老的滬上大亨虞洽卿的房子。

　　提到虞洽卿，是當初海上聞人，三老之一。因家中貧困，從小就被送去錢莊當學徒，去的前一天，錢莊的老闆晚上夢到一個沒有穿鞋的赤腳財神跌進客廳。第二天傾盆大雨，虞洽卿的父親送他來的時候，因貧困無法買雨具，就光著腳來，他個兒還很小，門檻很高，跨不過就一跤跌進來，老闆很開心，他夢到的赤腳財神真的光臨，便對虞洽卿很好，虞洽卿也是很刻苦勤奮的人，後來成為一方巨賈。上海有條馬路叫虞洽卿路，在當時租界區內能用中國人名字來命名馬路的只有他一個人，這條虞洽卿馬路是環著上海跑馬廳半圈，也就是今天上海市政府前人民廣場附近的那條西藏南路，可想見二十年前他彼時的赫赫身價。到了今天只剩這棟房子在荒草蔓蔓中述說身世了。

歷史的臺階

提起滬上房子，因為曾甘苦備嚐，所以道起來也真能聊上一籮筐。

早年因雙親因素，八八年到上海來就急著找落腳處。那時還分內銷、外銷房。我也不管什麼房，只鍾情老洋房。上海人身在寶山不知福，每天身處在二十年代的小洋樓中不以為意，只以十二房客的狹隘為憂。貌似灰濛濛，其實置身滬上精華之區的獨棟洋房，每幢造型都別具匠心。撇開歷史因素，世界上哪個城市的建築造型有如此多樣化的風情？

喜歡老洋房不能說別具慧眼吧！起碼是另一種情懷，尤其看房子時，在殘破污穢裡，你會一瞥就感覺出它骨子裡的豐厚與純度。

近幾年來，私人手裡的老洋房被搜羅得差不多了，公家洋房裡的住戶也遷動不得了，人們開始注意老弄堂房子，也就是上海早期連棟的「透天厝」。其實這種接近Town

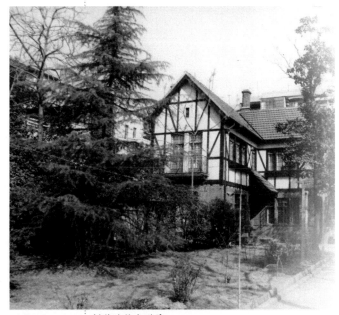

新華路的老洋房

house的新式里弄，亦是造型各異，有特定的色澤和圖案，使整排房子都有完整的一致性。

在華山路復興北路口，有間法國人開的精品店「裸奔」，在他手中能把沿街門面普通弄堂房子變成優雅一若香榭麗大道的店面，你不得不佩服。

上海房地產之熱，也可以套個老笑話：「招牌掉下來準砸到個仲介」。在這兒可不止本地人、溫州人、台港人來炒房子，洋人也軋一腳。尤其法國人，他們覺得上海弄堂的感覺和歐洲小街巷很類似。常常仲介帶看房子，出來的屋主是金髮碧眼的洋妞，一口國語，一樣精明，卻突顯出品味。她們從小在西方藝術氣氛的薰陶下，略一擺佈就令原來的破舊髒亂幻化為神奇。

弄堂房子熱門後，老公寓也開始搶手。

咖啡色的老式公寓，以前大多是俄羅斯或猶太人造的，風格各異之外，外型都具穩重特質。五至八層左右，大多沒電梯，內部精緻，鑄鐵扶手弧度優美，馬賽克或水磨石鋪地，房子高敞，四面鋼窗，壁爐、護牆板、熱水町俱全，客堂臥室廚浴外，一定配間嫁姆房。恬恬每戶都是厚重的份量。

目前很多知名和具歷史性的建築，除了因政治立場而特地保護及供參觀外，大多已成為旅館、餐廳。這種例子多得不勝枚舉，如愛廬、丁香花園、東湖賓館、和平飯店、瑞金賓館等。但還有不少深宅大院，仍住著一些名人的故舊或後代，他們應有幸沒被關注到。但在

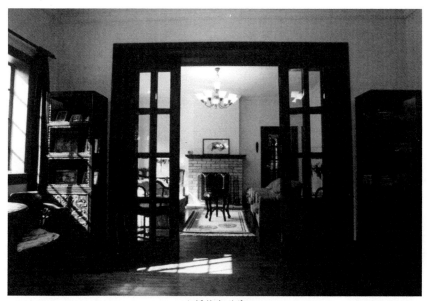

幽靜的老洋房

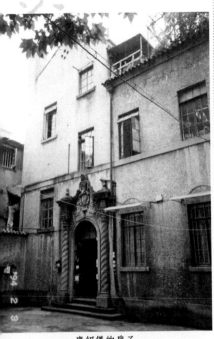

唐紹儀的房子

唐紹儀

上海開滬史上的星羅棋盤裡，這些都是曾輝耀不容忽略的人物。

石庫門房子到了「新天地」出來才被驚豔。原在一八七〇年由英國人「雷士德」炒地皮建造的大批連棟Town house，在二十一世紀被重新矚目定位。一些比較大型完整的石庫門區域，如步高里、建業里等，都被悉心的寶貝著。

這些門楣上頂著巴羅克圖案，裡面過的卻是兩樓兩底，廂房天井和大灶馬桶的中國式生活的建築，一躍而成海上建築風格的代表。

在武康路（福開森路）上，一棟門朝弄堂的獨棟石庫門房子，朋友告訴我是第一位內閣總理唐紹儀的華宅。

那天正午的陽光熾熱，襯著眼前屋子裡的靜宓，由不經意敞開的園門中看到大花園，綠草地，花棚，高大的樹叢，我在門外徜徉良久，單那扇精美華麗石刻門楣，在上海就算得上首屈一指的了。

唐紹儀是隨孫中山起義的第一任內

閣總理，算是中國的開國元勳之一，到了汪政權初年，汪精衛很想拉
他進來組閣，他在猶豫之間，被戴笠知道，派他手下鐵血除奸隊伍暗
殺，過程也很戲劇曲折。唐紹儀喜愛古董文物，尤其鍾情古瓷玉器，
就是被戴笠以送瓷器鑑賞為理由，而遭殺害，後來他的變節被認為是
冤案。在今日看來，也只是政治波濤中的一段插曲。

　　如今站在歷史的臺階上，在華美的門廊前面，那個假冒古董販子
的殺手，是否就是捧著內裝「官窯」的錦盒進入這個大門的？

　　喜愛近代史，因為他那麼靠近我們，尤其在上海，你不經意走過
的弄堂老街，都可能住過魯迅、徐悲鴻、徐志摩、陸小曼、趙丹等。
正如爾東強説的：「叩開幾乎每一扇厚重的屋門，你都能感受到歷史
的滄桑撲面而來。」

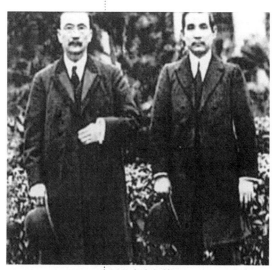

國父與唐紹儀

145

王復蓉——陶大偉太太、陶喆的媽

五月初在上海，好朋友相聚，那天簡公（志信）帶我到肯德基負責人韓定國的家，她太太汪仲非常可愛，她不懂京戲，卻把住的二〇年代花園洋房的寓所借我們吊嗓子，那天主要以王復蓉為主。

王復蓉，我在臺北六〇年代看復興的京戲都是她演的，她的嗓音及外型各方面條件在當時算佼佼者。識者都稱讚復興劇校創辦者王振祖有女傳衣缽。印象很深的是，有張政府外貿單位海報，用了好大一張王復蓉〈貴妃醉酒〉劇照，非常豔麗動人，在很多重要公共場合如機場、展覽館都看得到。接著印象是王復蓉和陶大偉戀愛了，王家母親反對，小倆口私奔。回來後，陶大偉向岳母長跪請罪。一個傳統戲劇名演員會和熱門音樂小貓王結局得如此傳奇，在當時是很轟動的新聞。

那天在汪仲家，王復蓉唱了〈起解〉、〈醉酒〉，嗓音依然圓潤優美，簡公唱了

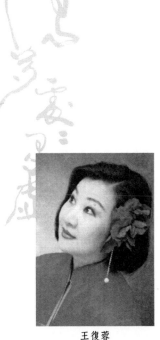

王復蓉

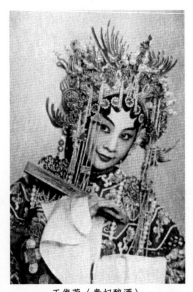

王復蓉〈貴妃醉酒〉

〈桑園寄子〉，操琴均是滬上琴藝高超的一把好手，大家盡歡而散。

過了兩天，我們約在王復蓉家，她住辛耕路，位於徐家匯，港匯廣場附近一條支路。那是個不錯的社區，鬧中取靜，王家住在高的層面上，佈置很雅潔。原本是毛坯房，裝修全是陶大偉的事，王復蓉只管拾行李住進舒適的家。

這棟大樓住的可多是知名的人士，如葉楓，五十年代風情萬種、曾令多少人著迷；楊惠珊，由臺灣影后退隱，「琉璃」讓她有了新的人生；恬妞青春活潑，曾得后冠，目前依然活躍在影壇；電視名記者崔慈芬等等。平時往來也滿熱鬧的。

王復蓉除了吊嗓子外，也打個小麻將，我那天不識相的帶了幾本《大雅》給她，特別解釋一下是雜誌，不是送「書」。對了，王復蓉很喜歡跳舞，有時會到百樂門跳「華爾滋」、「探戈」，那裡有老師教舞。

提到她的許多恩師，其中朱琴心教過她〈遊龍戲鳳〉，合演的是劉復良，

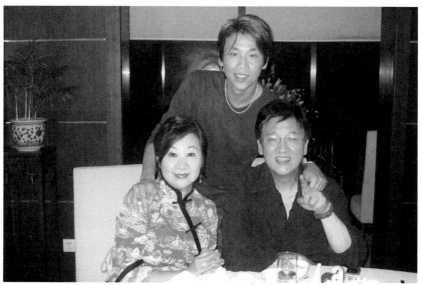

王復蓉、陶喆、陶大偉

當時復興最出色的老生。就這樣唱唱聊聊，大家由臺北到上海相聚在一起，另有一番親切。

王復蓉家中，有張很大的她抱了愛犬「皮皮」的油畫，「皮皮」不凶，但是有個性，不喜歡「噪音」，一吊嗓子他就躲在桌底，放陶喆的DVD影帶，他也屁股對電視螢幕。

提到陶喆，王復蓉可是滿臉以子為榮的神態。她說她自己的稱呼也由當年

王復蓉與皮皮

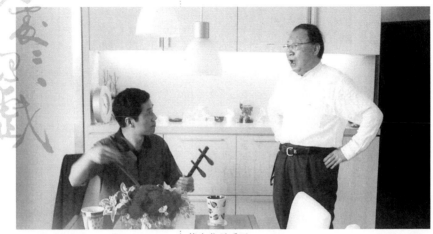

簡志信吊嗓子

的王復蓉、陶大偉太太，再到目前「陶喆的媽」。

　　桌子、茶几上，到處都是他們全家福及陶喆演唱的相片。我們吊完嗓子在等晚飯前，王復蓉播放陶喆在香港紅磡舞臺演唱的帶子，燈光、勁舞、熱歌，交織成一片現代。我問王復蓉，陶喆在母親傳統和父親現代的藝術家庭薰陶下，有多少特別的影響？

　　「風格是他自己的，音樂路線是接近陶大偉的，但他首次在紅磡的演唱會，在各種西方彈撥及打擊的大樂隊中，他加入了二胡、月琴。」

　　王復蓉的滿足寫在臉上、神情上，她是很幸福的女人。

（2004.06）

倉庫裡的迷醉

一九三三年的字樣牢牢鑄鑲在外牆頂上，大倉庫外表依舊不修邊幅，可是拾階而升，碩大的荷花缸，已引領入今夜的夢境。數十株柳樹和一缸缸的亭亭荷葉，在燈光掩映中，加上釵光鬢影，笑語喧騰，是登琨豔在他上海蘇州河畔的工作坊，再次精心打造的場景。

七月的周五晚上，江南氣候雖剛出梅，已進入高溫。晚上頗有涼風，可是今晚來賓太多了，幾乎近三百多人，有各國領事、仕商、影視、藝文、設計各界人士、蘇崑演員、還有台灣友人，在這近兩千七百平米的三層空間，冷氣已沒有作用了。

可是在滬上這麼大的party也應是盛事，二、三樓的佳肴美酒一字擺開，陽台上布蓬裡的樂隊，正奏著「何日君再來」、「夜上海」。雖然現烤的肉串，煙霧迷濛，可是烤肉架前候食的還是排著長列。俊男美女都是滬上一時俊彥，來賓大多盛裝，心情雖是期

迷離夢境

登琨豔

待與興奮，但在高溫揮汗中，還是透著無奈。

　　登琨豔一領黑香雲紗，在來賓雲集中，他要踩在二個小木箱上，才能凸出身形。今夜的盛會具有多重面相，幻燈幕上打著「宅道雅韻」；有日本首席建築師來訪，登的設計作品模型羅列大廳，有企業財團的年慶和產品發佈，政商要員濟濟，套句滬語：「鬧猛得來」。登琨豔的心中，想要端出的是青春，是為白先勇的《青春版牡丹亭》，在滬上先期的造勢亮相。

　　他端著酒在賓客中穿梭，不見得認識每一位賓客，可是每個人都知道這個小身量裡蘊藏的厚實。登琨豔算得上是這一代的奇人，腦子裡有千軍萬馬。他單身在上海，以超前的意識，孤軍奮戰。他不僅用心，更用功，他的見識和理念，已被高傲的上海人所認同折服。在大楊浦，那是上世紀初滬上的工業重鎮，第一次大戰，美國奇異公司在上海的工廠，迤邐數公里之遙，如此大一塊空間，楊浦區政府交在他手上，聽憑揮灑。

　　那天他提到在上海，是個星羅棋佈的廣大雲河。我說他不是一點星光，是星宿，對他雖是溢美，但他真當得！

　　九〇年代他剛到上海，我也在，我看到他當時的孤單。他初來涉足繪畫與古物，在文物圈的朋友提到他，都說「那個穿僧鞋的登

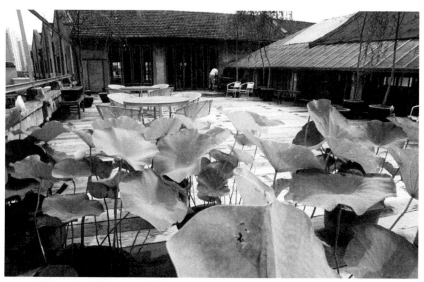

荷葉亭亭

啊！」。現在的登琨豔，在滬上，誰人不識。

當然，他最迷人之處是永遠有夢，也帶領大家入夢。

記得上回是為「雲門舞集」備下的一片修竹，輝映著董陽孜的書藝，在寒冬時節，另是一番清冷。上海崑劇團的張軍以〈琴挑〉一曲把賓客帶入詩境。

他說這次要為好友白先勇，創造一個真正的《牡丹亭》情景，「回歸貴族的崑曲」。他要讓賓客們在柳枝拂面、荷花傍人的桌前，欣賞小台上的〈遊園驚夢〉。

今夜雖是暑熱蒸騰，依舊迷醉。柳夢梅和杜麗娘的片斷〈山坡羊〉、〈山桃紅〉的曲境，沒有字幕，不加說明，可是眼神牽引間更形纏綿。

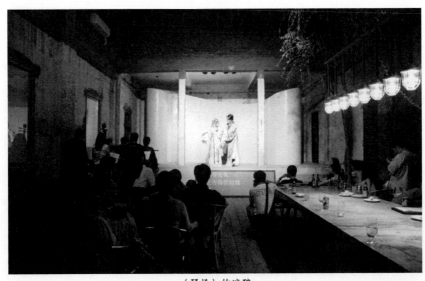

〈琴挑〉的迷醉

接著古琴就顯浪費，那種需要靜到極致的藝術，不宜這麼喧樂。

跟著上場的是崑劇《玉簪記‧偷詩》，陳妙常的欲迎還拒，潘必正的步步挑逗，是今晚最佳的駐足。

（2004.08）

智慧眼光

打電話給登琨艷，他的聲音平淡，可是很驚人；

「我現在太有名了，不祇台灣、上海、是國際哦！」

從聽過到認識他，還要追溯到「舊情綿綿」，那個曾打開飲食文化空間的餐廳，及後來的「現代啟示錄」，令他成了傳奇。又聽說他摒棄所有，到了上海，駐羈在那個和他幾乎「不搭界」的地方。

九〇年初開始，我常往返滬上，不久在古董圈中就聽到他的消息，那時上海文物圈子的閉塞，沒人知道他的「含金量」，都說他是怪人、花了成把的鈔票捧幾個水墨畫家，屯積起老傢俱是整倉庫的堆，大家矚目焦點還在江南秀麗典雅的明清傢俱，他已往山西蒐集元明舊物。不務正業了這麼多年，他終於又回到原點──「建築室內設計」本

行，一記回馬槍再度給了他的世界週遭一個驚嚇。

去年，和汪其楣，樊曼儂、貢敏、朱崑槐等一行到他蘇州河畔的工作室時，還未及走完階梯就屏息住了，真的好壯觀，雖然登琨艷不以為意的表示，空間的挪移玩耍，本來就是他的拿手。但在這麼個廢墟裡，如此豁達的使用空間，如此亭順的舖排格局，真的要天份和眼光。

不知道卅年代蘇州河是什麼樣子的，打河岸週圍林立的大倉庫來看，可想當時船舶漕運之繁忙，那時河水也不應是這麼難聞，有一段時日沿河人家面河的窗子都不敢開，「臭河濱」之名遠播，盡管離外灘近在咫尺，卻與十里洋場繁華成了另一個世界，和上海其他糟雜的「棚戶區」一樣，這整排倉庫列為要剷平重建的，而在整治蘇州河和沿岸修堤綠化過程中，卻為登琨艷的一支魔指給點化保存下來，正若民生報紀慧玲說的：「他給了上海『眼光』」。

登琨艷的語言很有魅力，總覺得把他的話錄下來就是篇好文章，可是和他聊天總非刻意的訪談，所以我是靠腦子記得支離破碎。一九八八年他在歐美流浪了一年，足履所至踩過的多少文化痕跡，他以藝術家的敏銳，對眼下這麼一個二次大戰就躋身為世界五大都市的上海，付出了極大的關懷，和一種超前意識的指引。

他提到一次上海文化首長宴請台灣藝文人士聚會上，他在座，首長覺得：「上海旅遊條件不若北京，有故宮、長城、頤和園等特色景點，上海帶來帶去就只是豫園、玉佛寺、外灘。」

他的說法：「十九世紀來上海在歷史文化各個層面之豐沛，就以文化局（巨鹿路）作為圓心，半徑二公里以內，幾乎網羅了中國近代

史上所有知名人士。從政治社會面的李鴻章、孫中山、蔣介石、毛澤東、周恩來、宋氏家族，汪精衛、白崇禧、杜月笙，到文化藝術面的胡適、齊白石、張大千、梅蘭芳、張愛玲、徐志摩、陸小曼……他們的事業、生活、感情都見證在這裡，把他們住過的房子整理出來作為紀念館，這種文化觀光資源，其條件和價值那個城市可比？」

上海現在已經在關注，如虹口魯迅紀念館等，還有淮海路上老建築如雁蕩公寓，和東風中學、都改成商廈，門臉一清，那種典麗竟有紐約第五街的態勢。可惜先前拆毀和改建的不少。我早期一次到滬上，在黃陂南路的一整區重整的石庫門房子上，看到了上海領悟後的智慧，感動莫名。

因歷史的因素，上海素有萬國建築博覽會之譽，在這兒真是看到世界各種建築的風格。但只有石庫門房子是唯一獨特的滬上代表，這種寓西式洋房和中式商街混合型的集合式住宅，稱為「石庫門」，占了上海居民很大的比例。

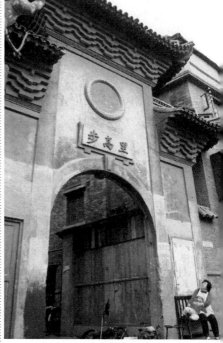

步高里

昌星里

它用石條砌門框、上有雕飾，配以兩扇傳統的烏漆大門，門上有銅門環，整排房子共用山牆。每個弄堂都有個雅緻或切題的名稱，或是坊、里、村、廬、居等什麼的，如「步高里、、愚谷村、同慶坊」。弄堂是真正上海社會的一個縮影，在這兒可以是三上三下的氣派人家，也可以是「七十二房客」或「螺螄殼裡做道場」，拼拼湊湊過得拮節鬧猛。

前面提到的黃陂南路這整區石庫門房子（永慶坊、吉平里、昌星里、明德里），聽說是由歐洲請來維護古蹟的專家做顧問，盡量保存了一磚一木，就是現在紅極一時的「新天地」，是個集餐飲商娛於一體的商城，規劃得很出色。其中一九三二年的昌星里一戶人家，連簷上的莠草都不准拔，門楣兩旁還留「文革」林彪的「大海航行靠舵手，幹革命靠毛澤東思想」等模糊字跡，當年的血淚已是今日的賣點，很

有意思。

　　一位室內設計公司老總對我形容登琨艷，説他是「藝術家設計師」。盡管台灣設計圈子當他先知，商業雜誌也譽他為上海台商前驅，這陣子台、滬、港報章雜誌、電台、電視台甚至美聯社都是他的消息，他真的享了令名，儘管他表示「名利」可沒雙至。

　　《上海寶貝》暢銷，説登琨艷是「台灣寶貝」，是誠心的讚美。

風情百年

　　年是在上海過的。

　　小年夜，登琨艷約我們到他家吃大閘蟹，都是台灣去的藝文圈好友。登琨艷這間居住的閣樓，正和他蘇州河畔的工作室一樣，已譽滿兩岸三地了（我這麼說登一定會糾正是名揚國際）。我們到他居所的「紅樓」門口時，想拍一張這幢偉岸的磚造大樓，立時被門衛阻止，這棟原來的舊日本領事館建築，看來到目前還有其特殊的隱密性。

　　作為一個設計師，或是藝術家也好，登琨艷的極端敏睿和超前意識，在他不吝於自我表現下，在各處都會掀起風潮，事實上他也的確開啟了滬上部分文化視野的窗櫺。登琨艷的十年上海，令他躍上國際媒體，加上近來大上海的風騷獨領，登琨艷更占風雲，雖然他自嘲是名至「實」未歸。

　　他的住所在虹口區的黃埔路。過了外白渡橋又是另番景象。在浦西浦東一片改造和繁華中，反而成了漏網的一塊。這兒原來是屬日租界，所以日本領事館在此，後來燒毀了三分之二，只剩前面一大幢

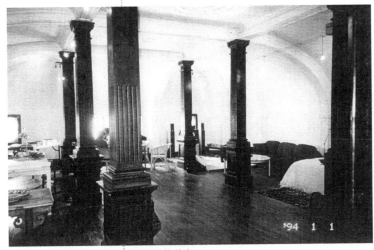

鄧琨豔的家

鄧琨豔的窗外

了，登的家就在大樓頂的一片天地。

　　雖然常被登琨豔的大手筆章法驚駭，但進入房間還是忍不住讚嘆，稱為閣樓，但是木柱鼎樑、雕花紋飾仍然宏偉，還有個咖啡色磚造壁爐，登說想不出這間屋子原來的用途，說是宴會廳，又不可能打小樓梯上來，我猜的資料庫，又太豪華些。

　　窗外看出去才叫吃驚，黃浦江在面前，一艘艘輪船航渡經過，對岸就是浦東陸家嘴聳立的一幢幢摩天高樓。那天有點陰霾，雲很低，輪渡汽笛聲鳴，讓

人會一時迷失時空。

　　廚房裡一片混亂，一盤盤五花大綁的大閘蟹在吹氣泡。灶下沒有火源，有的只是個迷你電爐，邀來幫廚的客人把一大鍋蟹置小爐上，半個鐘頭沒動靜，急得無措，只好用微波爐烹煮。主人登琨豔卻在接受「旅遊雜誌」的記者採訪，暢言他對上海的宏觀。主人稱「大閘蟹餐」果然如是，只有蟹，其他什麼也沒有，同行好友要吃得素淨，我們帶去幾道菜總算有點花樣。在歡娛談笑中，大家領略了蟹的鮮美和藝術家請客的脫略風範。很少沾腥的我，破例吃了兩隻膏腴黃足的陽澄湖蟹，第二天晚上除夕夜就到龍華醫院掛急診，大閘蟹的寒毒性質，讓我手臂舊傷腫疼，蘇麻到了指尖。

　　這倒是個難忘的舊曆年。

百樂──百樂

台北有「百樂門」，原來還滿有味道，後來改為「伯樂門」，這種遷就竟完全失去原來從PARAMOUNT（派拉蒙──至尊）譯過來的味道。

多少年頭了，我第一次看到上海「百樂門」，銀白色線條簡潔流暢的外殼，不耐歲月磨蝕，當時眼前呈現的已是陳舊的悶灰，二樓主廳正有雜技團在排練，滿地拉的黑膠電纜，其他層面是伸手不見五指的咖啡廳，俗麗加上粗糙。真如辜振甫先生的感慨，「風華已過」。他記憶的時代應該有沙遜的豪邁、張學良和趙四的艷聞，陳香梅與陳納德在此訂婚的香鬢雲影，甚至白先勇筆下「金大班的最後一夜」。

後來到滬上聽說百樂門重開，總設計師是台灣來的盛揚忠先生，他的宏願是「重現百樂門的絕代風華」。

上海這樣一個華洋交錯的花花世界，懷舊是目前的時尚，「老克勒」當行，這個字

百樂門

是colony（殖民）的音譯，是比「雅痞」更醇厚的一種洋氣。我想重新體現的百樂門，應該不僅僅是「彈簧地板」，而是繁華精緻的一份記憶。他們為此還找回三位舊人；是當年百樂門的爵士樂隊指揮兼提琴手，和一位駐唱紅歌星，及另位調酒師。半世紀的滄桑浮沉，加入這幾個目前「含金量」很足的三十年代「老克勒」，他們是認真的要找回上一個時代的感覺。

那時進去的四樓，很適合我們年齡及心境的一層。阻卻了外面的冷冽，大廳溫暖近於炙熱，整個Art Deco的風格和巴洛克的繁複，在鄧麗君的浪漫旋律中融合得很好。彩燈閃爍流溢，客人翩然起舞，間中有著高叉旗袍女郎和黑背心男士的點綴，刻意營造的懷舊，確實加重了浪漫。侍者黑白制服侍立，服務周到，飲料點心適口，很得人歡心。其他幾層樓有Disco，餐飲加表演等等。中間偶爾又去過幾次，感覺他們的營業並非那麼紅火。

後來我搬到上海現在的寓所，臨靜安寺很近，平時走走逛逛，常會經過百樂門。感到大門口慵懶鬆散，總覺得少了點那種氣勢，有欲振乏力之感。很巧，前兩天看到台北電視上羅霈穎（羅碧玲）的出

現，她這幾年重心都轉移到上海，很興奮提到她加入了重整百樂門的新計畫。活躍、前衛，她們是時尚圈子裡的代言者，相信二十一世紀未來百樂門的新風貌，將是由她們創造的。

　　我們期待著。

世界語言講中國故事

　　上海急於跳躍上世界舞台的企圖心，令他們在最短時間裡脫胎換骨。上海的資源太豐厚了，從黃埔江以西半個舊上海，在上世紀短短數十年裡，幾乎就承載了一部中國近代史。從政治、經濟到人文、藝術，如此精采的薈萃，半世的風雲和風流盡濃縮在此，留下的除文字外，繽紛的建築也是最珍貴的實體見證之一。

中蘇友好大廈

　　九十年代剛開始的懵懂和急進，拆了不少有價值的房子，很快地上海醒悟自己身處的寶山，整個浦西如此豐沛的文化遺產，是可以好好揮灑的。

　　南京路上的「上海展覽中心」，原來是「中蘇友好大廈」，（當然更早的前身是哈同花園），這座已超過一甲子的俄羅斯風格建築，重新被整容待客。當年屋頂上頂著紅星的金塔（被暱稱紅

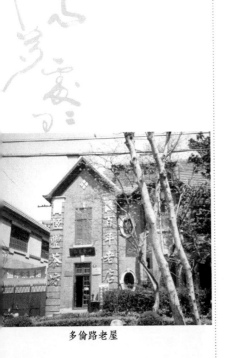

多倫路老屋

新天地

寶石），塔身的鎦金敷了十七點五公斤的黃金，後來修復用金鉑貼的，也耗去五公斤純金。打面前經過，襯著蔚藍的天空，整棟建物偉岸優美，金塔佇立，那種輝煌耀目，真的氣勢不凡。

原名叫寶樂安路的多倫路，曾啟動了考證、挖掘和整個重整工程，當年這兒人文薈萃，曾住過魯迅、茅盾、郭沫若、瞿秋白、葉聖陶等，被稱為「革命後書房」。這兒有條保存最完整的石庫門群築，兩百多棟集英、法、日、荷式的洋房，可是這整個區週邊的環境，不若淮海路的繁華，也不如西區的典雅幽靜，加上身處東北角虹口，原有很多棚浦戶（破舊區），濃重的市井氣息，使首期工程雖作了硬體的整理，但沒有精緻和人文精神在裡面，令各個店面都氣息懨懨，淪為地攤，零售著假文化。

拜「新天地」的經驗，業者能把「石庫門」文化的商機，發揮到了極至，給予虹口區當局很大的啟示和刺激。他們手中這塊沒有衛生管道，只用馬桶的石庫門房子群居，竟蘊藏了如

此大的生機利多。利用老建築來裝裹的商業和餐飲，那種華洋交織，半新舊之間的文化包裝，觸準了時代的脈動，打動了所有消費者的心弦，這種氣息正是滬上無可替代的特色專利。

多倫路這條僅五百五十米長的舊街，正是借鏡和實踐最適合的馬路，當局已將週邊二十一萬平方米的區域規劃進來，想把那兒一代文人的生活軌跡，串連成知性和藝術的時尚。打算在「永安里」這塊保有最大也最完整的石庫門建築群裡面作足文章，如計劃中的「石庫門客棧」、「石庫門別墅」，更用「人群置換」來提昇整區的品質素養。

一晃幾年了，進行得如何？好像沒有太大聲息。代而起之的反而是老倉庫、新生命的「創意產業」，如「八號橋」、「田子坊」、「同樂坊」，倒走得有聲有色。

建國西路、岳陽路之間的石庫門區塊「建業里」，目前是徐匯區改造中的一顆明珠，花了兩年多時間才動遷完成。這兒高雅幽靜、山牆高築、巷弄迴曲完整。對上海著力於以「世界語言講中國故事」的用心，我們殷切拭目以待。

建業里

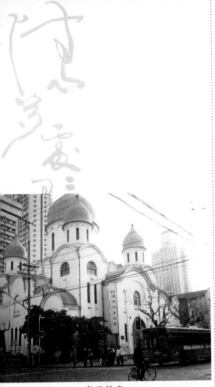

東正教堂

馬勒故居

梧桐深處

我生在上海，來台時稚齡，一九八八年兩岸開放，我一踏入當時還灰匍匍的上海就吃了一驚，如此大的氣魄！不愧為二次大戰後世界五大都市之一，眼前的殘破陳舊，掩不了骨子裡的氣勢。

才不過十年光景，上海城市整個找回了自尊和光芒，這段時日我也因雙親返滬和戲曲緣故，回滬極為頻繁，上海的變遷，好像一直在我心中和眼下。其間扼腕的事當然也很多。當年外國租界在上海留下形式各異的建築，其中教堂就因不同宗教而風格獨特，幸運的徐家匯天主教堂就保存得很好。可是在靜安區的蘇聯「東正教堂」，有極美的藍白相間的圓穹洋蔥頂，有一天經過忽然發現掛上了證券公司的營業招牌，後來又變成餐廳。聽說前兩年蘇聯首長來滬，看到東正教堂的滄桑變遷，提出抗議，現在已恢復教堂的原貌和本質。

馬勒（跑馬廳主人）的房子多像格林童話的古堡，現在也經裝修在賣餐

了。在他後頭新蓋的「四方新城」，那塊土地上原有幾幢極精美的洋房，記得那年我返台前聽說要拆除改建，過半個月來時已夷為廢墟，印象最深的是還殘存半截樓梯扶手，那是由整支厚重的原木雕成，弧度優美地婉轉延伸到半空中嘎然停住，因為二樓沒有了。

在梧桐樹蔭深處的老洋房，有歲月年代賦予的味道，儘管住戶分據，簷廊晾著「萬國旗」，可是蒙塵西子，不掩優雅。現在用來經營著酒吧、餐飲或是畫廊的不少，大多還懂得「整舊如舊」的保存原貌。難受的是有的老房子易手後，被屋主抽皮削骨，線條雋潔的鋼窗換上鋁窗，原來洋灰有紋飾的外牆，貼上二丁掛磁磚，甚而拉平斜頂加蓋違章，這種無知的摧殘比比皆是。

汾陽路上的德國啤酒屋，有名到了美國前總統柯林頓訪滬都想去沾一杯。襯得隔在裡面的「白崇禧故居」─越友餐廳，更形冷落。我曾經帶了王蕙玲光顧，我們在二樓大廳環視，落地窗、外面寬闊的陽台、高軒的天花板上都是石

越友酒家（白崇禧故居）

膏花飾，圈圈層層。及肩的護壁精雕細鏤，「白公館」的盛宴有過多少鬢光釵影和軍國大計在這兒度過。

蕙玲繼她「人間四月天」的轟動，來滬要找張愛玲的感覺，下一篇她的題材將是著墨於這位曠世才女。她認為這兒是太好的場景，將來鏡頭下將會有張愛玲的身影在這兒翩然。這回重去時，這家我常與藝文朋友敘餐的「越友」已歇業，被前面的啤酒屋接手改成日本餐廳，整幢白色靈巧精緻的洋房被徹底翻修，週遭迴廊露台全罩上玻璃幕，連著建築本體的增建，原來的「白公館」成了一幢龐然大物的新面貌，面對眼前的陌生，滿心悵然。當年白先勇返滬，一眼就認出舊居的佳話，再來時還能尋覓多少殘留。

浦西市中心，一幢幢規劃好、光線足又管理有序的新大廈陸續推出。但舊公寓也開始被文化圈子注目，觸時代敏銳之先的藝術家知道，在這些老寓所內蘊藏的醇厚才是佳釀。最近朋友帶我看到五原路上一幢咖啡色老公寓，外形的威嚴沉鬱加上歲月的滄桑，你會覺得他應該座落在倫敦市裡。觸手可及的梧桐葉，在寬廣陽台上縱目，天空和視野放及好遠。儘管大樓門口雜亂地停放著腳踏車，同層中，左鄰右舍很可能是位英語標準而流利的遺民老紳士，或優雅的老太太。

兩岸開放剛抵上海的一天，清晨漫無目標地散步華山路，經過「丁香花園」，實在驚艷，這座李鴻章的舊園，據聞斥資了四萬五千兩銀子，內園矮牆盤延的青龍，身上鱗片青綠。後來按「破牆透綠」的政策，打開了封閉的院牆，更顯其蒼翠華貴。園中老屋現在成了滬上知名餐廳。當然文化資產的保存和運用，一定要有商業價值的烘托底氣才足，拿捏得最好的準衡才是真本事了。

丁香花園（李鴻章故居）

　　所謂世事自然妙造，不經意在上
海一晃就是十數年，其間經過的、看過
的，如沙漏隨指縫而下。這麼多善緣讓
我筆底留下痕跡，深深感念。

舊時衣

彩虹道道

母親過逝後，整理她的衣物，年代久了，加上數次搬遷，丟掉的太多，她留下的都是晚年平時著的家常。翻著翻著，箱底有兩件令我吃驚，是「一襲女掛子、一件旗袍」，都是玄黑色，尺寸寬大，母親中年較富態，不似晚年孱弱。

那件女掛是冬衣，羊毛裡子，奶白卷曲的絨毛，在書上提到過「蘿蔔絲」大概就是，鎏金銅扣，寬袖，面料是黑暗紋緞子。另件旗袍是夾的，襯絨裡子，是秋天穿著，身側的紐絆直開到下擺。

輕輕觸摸肩膀、前胸，曾在母親身上的，是這麼的貼近。現在套在我身上，不若量身的合適，但因寬大，反而沒有太大的牽絆。

十幾廿年代，母親竟是這麼時髦過，她穿著這身衣飾，陪著父親應酬。後來我也有

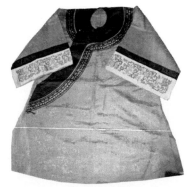

老衣服的花邊

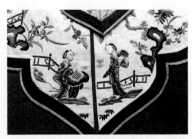

老衣服的刺繡滾邊

兩回穿著，到大劇場看戲，旁人的注目令我不太自在，但也有點驕傲。

老衣物原是如此柔軟、如此貼近的，怎不叫人著迷！

看多了老衣服，也能歸納出一些特色，最突顯的就是花邊了。

花邊早期在江南稱為「闌干」。青少年時看翻譯小說《虎魄》，上面提到十七、八世紀法國女子的低胸蓬裙，形容上面好多「闌干」，原來譯者用的還是很道地的字眼。

花邊除了美化外，其實原本是為了增加服裝的結實耐穿，所以大多滾邊都在衣領、袖口、大襟、下擺等容易磨損的地方，到後來花邊在裝飾性上，反而易賓為主了。

因為織料易損，目前留下來看得到的織品，最多為清中期至民初，不論是民間女子服裝，還是富貴人家，甚至是皇室衣物，無不有花邊鑲滾。一般二、三道是最常見的，我所看過最繁複的是七道滾邊，美不美是另一回事，但已說不上舒服，只有特定場合穿了。

據記載，晚清流行過「十姐妹」，就是用十道花邊鑲飾，最多的竟有十三道，看起來全身不見布料，都是一道道「彩虹」纏繞。

這樣大鑲大滾，其實在收藏中的那份樂趣已是無窮。

沈從文在他的服飾書籍中提到：「使用花邊的全盛時期是距今百五十年到七十年間」，「早期常用三藍加金，『花蝶爭春』佔重要地位，隨後即千變萬化，日見新奇，從道光以來，流行的金魚圖案和皮球花為別具風格。」

花邊——彩虹道道

在老衣服店裡，偶然看到一些零散的花邊。團成一堆，難得有成卷的，還貼著「怡和洋行」的商標，大多是零星八腦的。甚至於老衣服舊了、破損了，由上面拆下來的也不少。我時而也收集一些，由寬六公分，到很窄二厘米的，各色各樣花邊竟沒重複過，包括已鑲在衣服上的，也沒看過同樣花色的。後來看了記載：「最精美花邊的收藏寶庫應數故宮，由康熙到清末近三百年，還有上千種一庫房五彩繽紛好作品」，「人

作者母親

民美術出版社由我（沈從文）經手還收集了約兩千種」，「中央工藝美術學院約收有六百種」。看來能收到相同的色彩花邊，也要像「樂透」了！

前面提到的大多只是織錦花邊，其實現在坊間還有不少在鄉下收來整團整團的藍條細邊，非常爽利清雅，一如藍布般很為日本人欣賞，每每大量收購。我也很喜歡，偶而留個幾捆，慢慢也會絕跡的。

百年「衣經」

現在的收藏，只要是美的，有點年份的，都被當作蒐羅之列。在台北有很長一段時間了，蠻多人對老衣服痴情，著迷於他裁剪樣式的古雅、料子的貴氣，刺繡的精緻、縫工的細膩。

就像老傢俱一樣，這些舊時衣飾原來都不屬於真正的文物：如字畫、金石、瓷器等收藏之列的，他只是上個世紀人們穿在身上保暖的衣著，到了今日這個速成時代，當年那些一個針腳、一個線頭，慢工出的細活，現在掂在手中，都成了希罕。

廿年代，上海門戶大開，西方思緒一湧而入，連帶把百年上身的寬袍大袖、上衣下裙的尋常搭配也改了面貌，原來的寬闊灑脫，一寸寸的縮短變窄。上衣從過膝變成齊腰，衣袖從蓋及手背縮到讓手肘微

露，「曲線美」的弧度被崇尚追捧。
漸漸升高至臉頰的「元寶領」也更加
襯托出女子的嬌俏。男仕的馬褂背心已
短至腰腹之上，衣袖也狹至僅能套進一
支手臂。西式翻折領口的「船領」，則
更是輕鬆的革新了百年的習慣（其實翻
翻服裝史，在我們盛唐時期，就有小翻領
了）。人們在著裝的細節中更多的融進
了西方禮服的精巧。面料從原有的綾羅
綢緞中，有了呢絨等「洋布」的身影、
花紋圖案運用了西方的寫生技巧。配合
中國的對襟、琵琶襟、一字襟、大襟、
直襟、斜襟的變化更令人眼花撩亂。另
一方面，到了二十年代，效尤日本學生
的「文明新裝」一度亦成了新寵，有著
喇叭袖子的「大字形」衫褲與黑色褶裙
成了時髦的搭配。

　　「旗袍」首先出現在一九二五年的
《申報》上，以後迅速風靡全國，接下
來的十餘年裡，在開叉、領口、下擺、
面料各個環節做盡文章。青年學生和
知識分子鍾情的「中山裝」也開始了其
綿延至今的歷史，方形立領獨具中國韻

二十年代旗袍美女

緻。時髦男子開始在長袍下穿起西褲，款式與西方幾乎同步呈現的卻是另一種中國男仕的風雅！

　　「在搜集老衣服的過程中，看到那些變化繁復的旗袍真的令人很興奮！可以發現，上海裁縫的作品絲毫不亞於同時代的巴黎高級女裝！手工之精巧細膩，令現代人瞠目」，這是近期在上海開幕的服裝博物館，專家委員們在選定藏品過程中的感受。對於「紅幫裁縫」代表人物張造寸、金鴻翔（「鴻翔」創始人）等人的手工製作特別關注，那種細緻考究今日捧在手中更覺珍貴。說真的，老衣服上也有說不盡的故事、唸不完的「衣經」。

錦華人生——盧燕

和董陽孜去過賴太太在上海的家，很是精緻典雅。這次她無意中提及和盧燕相熟。記得打從認識戲曲，盧燕一直是心中所繫的偶像；一位自小長在梅蘭芳大師身畔，而晉身好萊塢的中國大明星。母親李桂芬是前輩名坤生，她本人除了演戲外，又是京崑兩門抱。對我來說，對她真是仰之彌高。

沒等我要求，次日，賴太太請盧燕家中小聚，就約我參與了。

早早到賴家，左盼右等，盧燕和助理小崔走岔方向，匆匆到來天色已晚。進門一束很大的劍蘭，相映她的高挑、清麗。盧老師已近八十，一出現的華采，仍覺照亮滿室。

台北的「表演工作坊」明年四月時有大的計劃，賴太太為愛子賴聲川邀約盧老師參與演出，盧燕一口答應，只表示年齡因素，記台詞和腿腳已不如當年利落。

我在旁邊靜靜聆聽，當遞上幾本《大雅》和《姹紫嫣紅崑事圖錄》時，她翻到圖

盧燕

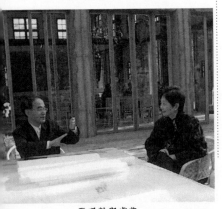

登琨艷與盧燕

錄中她自己〈遊園〉的杜麗娘，和另一張她和俞振飛前輩的合影時，開始很開心的和我提起一些故人舊事。時間已晚，盛餐匆匆後，大家趕赴上海大劇院看白先勇的《青春版牡丹亭》。

隔日一道到大楊浦登琨艷的「濱江創意產業園」去。這位總是創造奇蹟的設計大師，剛剛領到聯合國「世界建築文化遺產保護獎」。反正他現在一重重的榮耀也已不及備載了。

就這一年，由南蘇州河老倉庫到大楊浦（二〇年代GE動力廠），我已參加了他舉辦的四次各型party。大楊浦這個佔地一百多萬平方米、綿延黃浦江岸十五‧五公里的場地，原本是上海電站輔機鍛熱分場。鐵鏽的斑斕，爬牆虎的綠意囂張，由高大寬闊的機房窗子迎進來的明暗光線，交織成一個大寶藏窟。大部分依舊是原來的素材，登琨艷重新排列組合，修復一些，也顛覆一些；新的資源和國際思維觀植入，迎來全然的文化、時尚和年輕。

去的人多，我們乘一輛十人小巴，

一路沿楊樹浦路而下。若非登琨艷相
中，大上海的這塊「下隻腳」一路上的
平庸，真看不出玄機。有個不錯的老水
廠，卻粉飾成古羅馬道具城牆。途中盧
老師突然對著我說，她昨夜睡得晚，因
看《大雅》，她很喜歡，尤其一篇荀慧
生的〈三分生〉。

　　這次她是應上海交通大學之邀來
滬，交大為她整理撰寫演藝生涯年鑑，
正巧趕著「上海京劇藝術節」，晚晚有
盛會。提到盧燕的母親李桂芬（坤伶泰
斗），她說那時還點油燈，老太太從沒
想過今日舞台是如此璀璨。盧燕曾跟朱
琴心學過〈鬧學〉，但沒上過台。提到
和俞老合演〈驚夢〉時的諸多回憶，多
是美好。她提及過往，雖是星星點點，
對我已覺邁入另一重院牆。

濱江創意產業園

　　隔兩日，盧老師約我參加京劇節的
開幕酒宴和晚會，去遲了，一坐定背後
就是上崑的計鎮華、張靜嫻和上評的秦
建國。看到我，他們吃了一驚。原來上
海評彈團剛回上海，他們正提及台灣之
行，而這兩團都是這一年中我邀約在新

舞台演出的。

「國色天香」晚會在萬人體育館的上海大舞台舉行，一踏入確是萬頭攢動，座中看見岳美緹和越劇前輩袁雪芬──他們均興采奕奕。開幕前，在樓上有兩千多人的拉歌，氣勢一下子壯闊起來。節目比想像精采，雖説是京劇大匯集，可是在一個晚上要把京劇面貌該説的都説了，就很不容易。更遑論演出的大型京劇歌舞秀，靈活熱熾，令人目不暇給。

劇終後，演員在台上和長官及親友拍照，盧燕帶我上台，眼前全是亮眼的明星，于魁智、李勝素、趙群、言興朋、李靜文、尚長榮、史敏、關懷⋯⋯。演員們看見盧燕，都過來合影寒喧。忽然注意到一位女士拿著相機，正對著言興朋和盧燕及導演陳薪伊，竟是嚴蘭靜。

和蘭靜認識時，她還在大鵬坐科，都不敢算有多少年了。人生過程中的迭遷更變，重見她依舊秀雅內斂，執手問候，反不知從何説起。他們和盧燕很

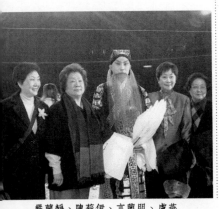

嚴蘭靜、陳薪伊、言興朋、盧燕

熟，在美國一直聯絡的，在滬上大舞台重聚，歡笑陣陣。

　　盧老師快返美國了，約她在我家吊嗓子，她滿口答應，說有半年沒開口了。上海今年暖冬，很是宜人。盧老師帶助理小崔來，手上一大束的橘色玫瑰，映紅我的廳堂。一踏入室中，她環顧四周，看的出很喜歡我廳中卅年代的味道。王復蓉也來，她和盧燕很熟，小時候復興劇校到美國演出，每每受到盧老師的招呼。

　　琴師陳君和月琴梁君在滬上都是名琴，盧燕先吊了〈桑園寄子〉，她本來是梅派青衣，現在改唱鬚生，兩段余派二簧原板，唱來韻味醇厚恬暢。王復蓉的〈醉酒〉、〈會審〉，依舊如此嘹亮甜美。後來唱〈探母〉，凡是盧老師忘詞和叫小番的「嘎」調，就由我頂。

　　唱完，我們小酌，端上家中做的雞湯薺菜餛飩。盧老師問著烹事菜餚，把我提到廚下阿姨的安徽鄉下味，如蔥油麵，烤菜，醃漬的醬味小碟……，都要求端出嚐嚐。她環顧室內，細撫幾張老傢俱，約定明年再見。盧老師言談舉止間的溫婉和氣質，讓人感受到那種完全修養中的穩貼。

　　在滬上總是東跑西走，玩得瑣碎，看得紛雜。認識盧燕，又定下心來吊一次嗓子，很幸福。

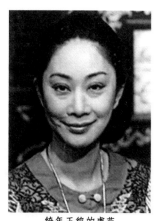

綺年玉貌的盧燕

　　　　　　　　　（2004.03）

提起湯恩伯，已不再有人知道了。二〇〇四年底，在滬上有條房屋拍賣的消息，引起人們頗多的關注。在虹口區多倫路志安坊，一幢法國新古典主義風格的房子，那是國民黨在上海最後一任滬淞杭警備總司令湯恩伯的宅子。湯恩伯於一九二七年歸屬蔣介石委員長，歷時近三十年。由一個參謀軍官升為陸軍總司令，抗戰期間與陳誠、胡宗南分掌重兵，手握大權，曾自封為「中原王」。後軍事不利，湯恩伯一九四八年隨蔣介石來台，任戰略顧問委員會戰略顧問，後故於日本。

解放後，這棟華宅變成上海金泉錢幣博物館，也是滬上多倫路「文化名人一條街」上的一個景點，後來可能經營不易，推出公開標售。

虹口區多倫路是海上近代文化發源地之一，名人巨擘薈萃，多元文化交融。曾先後有卅多位文化名人住過，包括文化人魯迅、

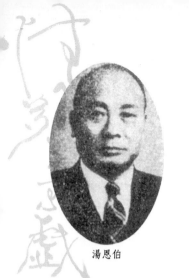

湯恩伯

多倫路的老房子

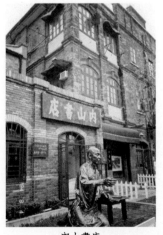

內山書店

內山完造、瞿秋白，直至孔祥熙公館、鴻德堂，再到湯公館；這些中西合璧的建築充分體現上海海納百川的特點。而湯公館西面是白崇禧公館，隔壁就是阿拉伯建築風格的孔祥熙公館。可惜近數十年，因虹口區的社區層次較為複雜，良莠參差，未能好好發揮「文化一條街」的功能。現在假文物與舊貨商品的店舖充斥，實在辜負當年一番設想的美意。

近幾年上海房地產波動太大，漲勢不可遏，這麼一棟有來頭、有背景的華屋，當然一上市就引起矚目。湯公館原為廣東李氏兄弟在二十年代所建，抗戰期間為日軍占為軍官司令部。勝利後湯進住，後來轉贈於他有恩的浙江省主席陳儀居住。

這棟湯恩伯公館，整體風格可追溯至十七世紀法國古典主義建築；可是形式已較簡潔，色彩搭配也較自由活潑：紅牆配上白色的椽緣、窗套及門廊，有四根二層樓高的巨柱，頗為壯觀。門廊上部有弧形露台，鑄鐵欄杆精美，庭院

寬闊，大門院牆外有「優秀歷史建築」
和該寓所的簡要說明，的確是棟相當華
麗壯觀的豪宅。

　　拍賣結果令人有點失望，儘管觀望
的人不少，最後卻給唯一競標的一家買
主標走，價格也僅是人民幣貳仟六百萬
元的底價。一個月後，這幢湯公館又以
近一倍價格再度掛牌上市。

　　上海，這個具有國際風貌、鮮明個
性的大都市，自開埠以來，直至解放，
幾乎整個中國近代史都包容在這兒。對

孔祥熙的房子

湯恩伯多倫路房子的正面

湯恩伯多倫路華宅的側面

湯恩伯這幢房子，我自有著另一種情懷：

　　大約廿多年了，我在台北曾認識湯恩伯的最後一任妻子，當時她任職於「美國西雅圖銀行」，英文名字是瑪格麗特。她有種特別的氣質，令人一見就著迷。她的膚色略重，眉眼輪廓較深，長髮束在腦後，外表的年輕，和當時她應有的年齡不甚相符。印象中她談吐文雅，性格單純，給予人很真誠的感受。以湯恩伯這位曾軍權在握的將軍遺孀身分言之，瑪格麗特在美國的環境只是中等。

　　我有位世伯隸屬空軍，初談及湯恩伯的這位如夫人時，他很不以為然的提到：當時每有重要的聚會或會議，湯恩伯常因這位愛眷而遲到。後來有機緣見到瑪格麗特，她清麗中的一份婉約，讓我世伯懂得，是有種愛戀會令將軍延誤軍機的。

　　後來我不再有機會見到瑪格麗特。一九八八年剛到上海，高安路上一幢有著紅磚圓門的洋房，朋友告訴我是湯恩伯的寓所。我曾想像瑪格麗特在這棟精巧的洋房中，是有輛四角站著掛盒子砲衛兵的黑轎車接送她出入的嗎？現在已是上海市建委老幹部活動會所。

　　最近又看到宋路霞寫的《上海洋樓滄桑》，中間提到長樂路的蒲園，一幢鄰街的西班牙式洋房是湯恩伯的，那兒涉及湯恩伯出賣恩師陳儀的一段公案。以湯恩伯當時的權勢，有多處落腳地也不為奇。

　　如今逝者已矣，所有政治恩恩怨怨波譎雲詭，也都歸諸歷史。可是留在土地上的產業，只要不被拆毀，永遠是個滄桑見證。

無痕

打電話給王復蓉，問她心情有沒有受到狗仔隊八卦新聞的影響，她笑著說：「才不會，這種報導無聊至極。」「那還會不會去跳舞？」「當然照樣去百樂門，我喜歡跳舞啊。」我們約了當天晚上就在百樂門舞廳見。

以前去過百樂門三樓的晚餐加看秀，和期望的落差太遠，以百樂門的上海繁華中心地點，以及歷史賦予如此瑰麗豐沛的背景，以為看到的表演會如百老匯歌舞秀一般的氣勢與華美，結果竟和臺北西門町的紅包秀場殊幾無異，營業也清清淡淡。

三月初春依然寒風料峭，夜晚的凌厲逼得透不過氣來。一進入百樂門二樓的舞廳，一股熾風撲面，熱不可當，和外面的清冷完全是兩個世界。當年百樂門舞廳的「彈簧地板」就在這兒，聽說用的是汽車鋼板支撐，隔層是空心的，跳舞時地板合著音樂就會有起伏。王復蓉已先到，選的位子就在舞池

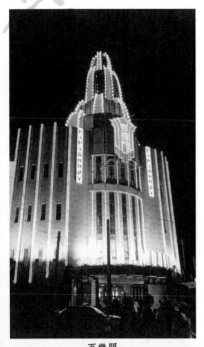
百樂門

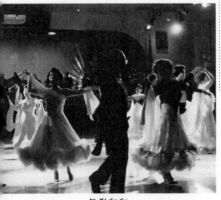
舞影翩翩

邊，正對著音樂台；五人樂隊，歌星唱著二十到六十年代上海和港臺的老歌，池中早已舞影婆娑。這一切如此熟稔，「金大班的最後一夜」綿延了近一世紀的時光。王復蓉著了件很適合跳國際標準舞的紗質衫裙，二吋半高跟鞋，很有跳舞的架勢了。

原來登在八卦中的小舞伴老師，叫Ricky，嚇！真是年輕，原來習正統芭蕾的，修長清瘦的身材，加上Baby Face，看去二十不到，簡直是個孩子。反過來看「新聞」，真是無情之極，不知怎會有如此無稽的報導。

看了王復蓉在舞池中的蹁躚，會瞭解她何以如此鍾情跳舞；才學了八個月，在舞池中的身影已近專業，由狐步、探戈、森巴、倫巴、恰恰、吉利巴……，每種舞曲她跳的都是國際標準舞的花步，舞姿輕盈曼妙。在快華爾滋的不停迴旋中，她一面繞著大廳轉，一面對著擺測字攤的我微笑，平日繞一圈就暈頭轉向的我真是嘆服了。

她說：「八個月前，我連蓬恰恰狐

步都不會。」現在能在舞池中婉轉若飛燕，應該得益於她從小在復興劇校的練工底子，很快拿捏住旋律感覺和舞步節奏。讓她如此鍾愛跳舞，除了享受外，相信更是除了京劇外、另一種很大的成就感。

舞池中有些身影，每每叫人目光難移。一身檸檬黃的旗袍，細高跟鞋，精心的裝扮，燈光下歲月已無痕。那是種情味，二十年代的優雅，是用年月慢慢薰染出來的精緻。

問了問，大家稱她唐阿姨，父親唐乃安是庚子賠款資助的首批留洋學生。那個年代的海上名媛，與陸小曼並稱「南唐北陸」的唐瑛是她同父異母的姐姐。唐阿姨十七歲就臨百樂門跳舞了，那是一九四二年，青春歲月的頂峰。現在她依然每週都來，身材窈窕，舞步搖曳生姿，一甲子的歲月，在百樂門好像是無痕的。

像唐阿姨一樣還有幾位優雅的女士，一直定期在百樂門出現，這是一個長長延續的夢，中間曾有夢魘

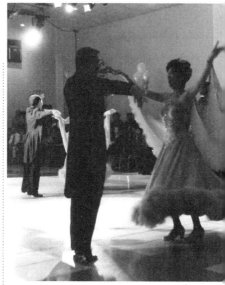

舞影翩翩

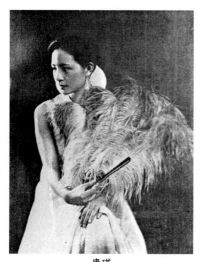

唐瑛

193

打斷：紅都大戲院、紅都電影院、百樂門電影院，可是回來依然的
paramount ——美好無限。

心中的鐵橋

其實我自己返回滬上，也一直是在延續自己的夢，人們常提前世，不，我是在今生。

在臺北，那是成長的春華痕跡。初到臺灣我還稚年，卻記得「臺北大橋」那座既宏偉又優雅的鐵拱橋。那時家住延平區涼州街、近淡水河畔的水門。在民國卅九年轟動一時的張白帆、陳素卿的命案，就發生在這個十三號水門，那時我還小，是後來聽大人説的。沿著河有幾幢荷蘭式的建築，那種東方的歐洲味，令當時尚少不更事的我已無限著迷。我讀的永樂國小就在家隔壁，每天下課要走過臺北大橋到老師家補習，一個人走著，會數橋樑上的鉚釘；更喜歡的是越過一個橋穹，就用手推一下橋樑腳，粗壯的鋼架馬上會輕微抖一陣子。老師家住三重，過了橋，沿淡水河岸一大片泥灘，種了許多茶樹。冬天冷，老師會把他的愛貓圍在脖子上給我們補習算術。回家還得過橋，橋頭邊有個「大橋戲院」，專演歌仔戲，最後的一刻

195

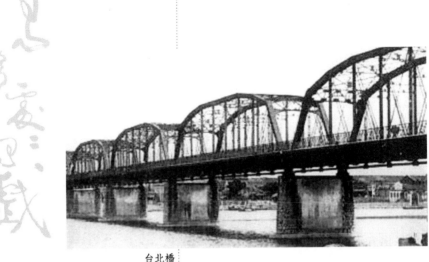

台北橋

外白渡橋

鐘總是戲院門大開，讓我趕上看到結尾的高潮。不知哪年哪月拆了，歲月沒了，優雅沒了。

到了上海，也曾一陣子拆風，可是在懂得心疼心悸之餘，有點木了。蘇州河多像淡水河，河岸邊也有著大型建築，哪兒都一樣，在那個年月，沿河沿海的繁榮，就是生存。現在上海和臺灣都在加意保護歷史建築，如此用心。我一有機會總喜歡走「外白渡橋」，多像我心目中的臺北大橋，印象中臺北大橋更高大更宏偉，比之外白渡橋反而顯得纖細溫和一些。過了外白渡橋有幾幢老房子：右手邊是俄羅斯大使館，正前右方是浦江飯店，左邊是上海大廈，再往左走是上海郵政總局，都佇立在黃浦江畔、蘇州河邊，風華再盛也難掩重重磨蝕的歲月。

但他們無可匹比，一若百樂門的唐阿姨。

歲月忍心

有一次在臺北看港片電視連續劇，無意中看到片中一個老媽子角色，戲很少，只有兩三句白，竟是歐陽莎菲，真是叫人心疼。當年歐陽莎菲演的《天字第一號》，曾經多麼轟動，她的風采不在李麗華之下。美人遲暮，是歲月？是境遇？非得如此忍心的收場嗎？

星期六早上，城隍廟裡正是沸沸揚揚，帶寶物也好，帶破爛也好，四處的人都來趕著二十一世紀的集市，把藏寶樓擠得真是擦肩摩踵。一堆舊明星相片，在攤子一角，大概有三四十張，一看都被攔腰撕斷了再黏起來，只有一張完整的放在舊鏡框裏。老闆看我注意，就指著相框説：「這是阮玲玉，要不要？」我看他一眼笑説：「是李麗華。」

「是嗎，不好意思，那這張是阮玲玉。」「是周曼華。」（從張曼玉演過阮玲玉之後，五十年代後的人只聽說過阮玲玉這個名字，反正瞎矇總有一半對的機率。）

周曼華

歐陽莎菲

袁美雲

「那這張是周璇。」「這倒是。」

我翻翻相片，有白光、周璇、李麗華、周曼華、歐陽莎菲、白楊、胡蝶，有些是不認識的。可是相片不但被撕斷又黏合，由於保存得不好，面貌也不太清晰。

「我一道買，少算點。」「那不行，要一張一張賣的，三百塊一張。」我笑笑，放下就走，老闆叫我，不睬。

「還有幾張印刷品比較便宜。」我駐足回來，是幾張彩色明星卡片，有周曼華、歐陽莎菲、袁美雲、舒繡文、束荑。買了下來到家拿出來當做珍寶，那是曾經璀璨的滬上明星們最美好的歲月與容顏。

周曼華如今健在臺北，她兒孫滿堂、生活幸福，早年的絢麗早已歸平淡，大多深居簡出。

歐陽莎菲是否無恙，在香港安否？

袁美雲嫁了老牌導演王引，她小時候曾受到陸小曼的寵愛，她覺得袁美雲有陸小曼自己的影子，後來一直定居在香港。王引六十年代常來臺灣，港臺合

作的片子大多有他，可是袁美雲沒有來過，好像說是有阿芙蓉癮。現在想必都作了古人。

雖說《大雅》部分是掌故，由自己說出來，總是老了。

（2004.01）

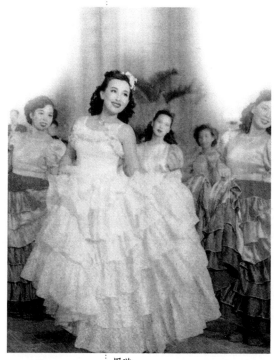

周璇

風流天子‧唐明皇的墨寶

看到唐玄宗（唐明皇，李隆基）的書法，真是驚喜。

在台灣的故宮博物院，藏有一卷《鶺鴒頌》，是玄宗的行書手跡。該帖筆力健，豐潤渾茂，為玄宗所留行楷中的典範。但未書寫年月，相信應是他盛時之作。這卷墨跡亦是清宮藏品中法帖的瑰寶之一，上鈐有嘉慶和宣統「御覽之寶」的印璽。

洪昇的《長生殿》，造就了唐明皇和楊貴妃情愛的千古絕唱，在這位風流天子身上，給人總離不開醇酒美人和宮闈爭鬥的印象。儘管知道他對戲曲及音律熟諳之深博，而和楊玉環嗔癡情愛的結局更為後世所唏噓，可是總覺得唐明皇和雄才大略、英明果敢有段距離。

唐玄宗是睿宗的第三子，封臨淄郡王，後韋氏皇后效武后故事，發動宮闈之亂，臨朝稱制。當時李隆基為潞州別駕，發動羽林軍平內亂，韋氏被誅，因功進爵為平王。睿

唐明皇

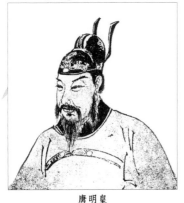
鶺鴒頌

宗復位，立隆基為皇太子，延和元年（七一二年）七月讓位於隆基，稱唐玄宗，是李唐王朝第六代皇帝。

玄宗在開元年間，冀求重振太宗遺風，勵精圖治，當時賢臣名將輩出（姚崇、宋璟、張九齡、韓休等），當朝彥士文才濟濟（如李太白）。其時內治外交鼎盛，經濟繁榮，國威遠播，幾近貞觀當年。

除了廣求宏碩，講道藝文，我們知道玄宗對戲劇和音樂涉獵尤深，後世把唐明皇奉為「戲劇之祖」，更是其來有自。可是對玄宗在書法上造詣之深，倒不太為人所悉。唐代各朝君王對書法都很尊崇，開元、天寶年間，書法的真、行、草、篆、隸，各體皆備，且各立門戶開宗創派，盛極一時。

玄宗之書，陳思《寶刻叢編》收有石刻三十三種。《宣和書譜》記當時內府收有書跡二十五件。現傳世而著名者有：《涼國長公主碑》、《賜益州刺史張敬忠敕》、《紀太山銘》、《慶唐觀紀聖銘》、《石臺孝經》、《楊珣

碑》、《鶺鴒頌》數通。

這兒選幾書可以觀摩一下：

《賜益州刺史張敬忠敕》行書，書撰於開元十二年（七二四年）。著錄首見洪頤。

《平津讀碑記》。是敕筆力茂，斑斑有祖、父之風。

《紀太山銘》隸書，書撰於開元十四年（七二六年）。著錄首見陳思《寶刻叢編》。

《慶唐觀紀聖銘》隸書，書撰於開元十七年（七二九年）。

《石臺孝經》隸書，《寶刻叢編》史稱玄宗第一手筆，淳整豐艷，幾現盛唐氣息。而書寫那年是天寶四年（七四五年），正是楊玉環被冊封為妃的那一年。竇評此書「如泉吐鳳，為海吞鯨」，玄宗當時自認天寶之盛「庶幾貞觀之年，不減漢文之世」。他一生大半在國政上用心，且年歲已逾花甲。《長生殿》的〈定情〉中，「韶華好，行樂何妨。」「近來機務餘閑，寄情聲色。」是有著端倪的。

慶唐觀紀聖銘

石臺孝經

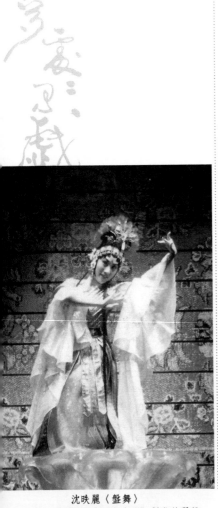

沈昳麗〈盤舞〉
下方為楊惠姍為上崑《長生殿》製作的翠盤

《楊珣碑》隸書,書於天寶十二年,稱他「筆力健,似在《石臺孝經》之上。」那年郭子儀封天德軍使,也就是《長生殿》〈酒樓〉一折的時代。曲中「野心雜種牧羊的奴,料蜂目豺聲定是狡徒。」似已看出安祿山的野心。

隔了二年(天寶十四年十一月),安祿山藉獻馬,起兵造反。天寶十五年,六月初八攻破潼關;相應《長生殿》的情由,繼〈小宴〉、〈驚變〉後,明皇攜玉環奔赴西川,途經「馬嵬坡」,以至「六軍不發無奈何,輾轉娥眉馬前死」。而有〈埋玉〉悲慘一劇。

天寶十五年在逃難途中,玄宗子肅宗即位,即至德元年,在〈聞鈴〉中有「前日遣使臣奉璽冊,傳位太子去了。」

次年至德二年,平定安祿山之亂,唐明皇駕返長安,劇中〈見月〉一場,就是「喜山河未改,復觀皇圖風采。」

至此,「天寶」年風流已盡,明皇返京已是古稀老人,後世留下的墨跡,也不再見明皇這段淒涼時期的手筆。是

筆者穿鑿附會，戲曲、傳奇或有模擬虛
構，留下的墨痕卻都是真。

　　　　　　　　　　（2005.02）

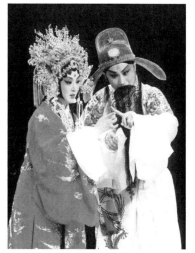

《長生殿》魏春榮、張軍

版畫「長生殿」舞盤

蟲子和曲子

一

　　崑劇〈罵曹〉裡的主曲「油葫蘆」是我最鍾愛的，每到曲會總是央老曲家唱這首曲子，是敘述彌衡擊鼓詰罵曹操。曲調悽楚，詞藻慘切，聽了叫人心惻惻然。

　　週六在上海城隍廟的舊貨集市，早上十點多，密密麻麻的人潮，正是萬頭鑽動時刻。真正的淘貨行家已散了，留下多是喜好者和湊熱鬧的。

　　當然想在這兒覓寶揀漏無疑沙中淘金，可是那種歲月積攢的陳腐，挨挨擠擠，真真假假，卻有著致命的吸引力。

　　我停在一個竹雕的攤位前，有臂擱，筆筒，鳥籠，尺鎮等等什件，都是新工藝，但刀法精緻，圖案也不俗。一個養秋蟲的竹筒，吸引了目光，表面薄意淺雕的殘荷很見用心，我拿起來想掀開蓋子，老闆忙阻止：「裡面有東西」。「是蟈蟈嗎」，「是油葫蘆」。

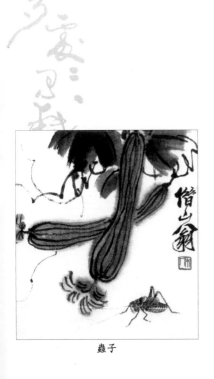

蟲子

油葫蘆、金鈴、紡織娘

　　「油胡蘆」三個字，像個金屬音符猛撞上心頭，突然的恍悟和驚喜，令自己快樂得想唱歌起來。

　　從來以為「油葫蘆」如「滿江紅」「山坡羊」「粉蝶兒」一般是崑曲的曲牌，只選來作填詞的格律。怎麼沒想過曲牌和曲子之間可能有的緊密。當初譜這首曲的人真是識音，他懂曲，一定還懂花鳥蟲魚。

　　「會叫吧？」

　　「油葫蘆就是聽叫的，天太悶了，要拿草逗他才肯叫。」老闆接過竹筒輕輕掀開蓋子，裡面伏著只黑褐色像蚱蜢似的蟲子。

　　「叫聲是什麼樣子？」我急切的問。

　　老闆想了想：「叫起來聲音兜阿兜，一圈一圈的，停一下又叫，好聽極了。」

　　真的，那應該是千迴百囀，繚繞縈牽了。

　　以前就曾建議李寶春老師演崑曲的〈罵曹〉，他問我和京劇的〈擊鼓罵

曹〉有什麼不同？

京劇的俗稱〈陽罵曹〉。曹操為羞辱彌衡，讓他在大宴群臣時，擊鼓侑酒娛眾，當時曹操氣焰千丈，彌衡裸衣鳴鼓辱罵，唱詞比較陽剛，節奏也快，著重對曹操專橫的攻訐。

崑劇又稱〈陰罵曹〉。是曹操和彌衡相繼身故後，曹操作惡多端下墜地獄。而陰司判官感于彌衡的不畏強權，留在身邊專司文案。在他劫滿上天之時，判官命他們重演〈罵曹〉一幕，以留在陰司傳個千古。崑曲唱詞比較陰柔淒慘，尤其「油葫蘆」一段，敘說曹操對漢獻帝及後宮伏后，太子和董貴人及腹中胎兒殘害的控訴。所謂的「龍儲鳳種作一甕炸魚蝦」「是石人也動心，縱癡人也害怕。」

上海浦西的老城廂，有不少花鳥市場，花倒是僅穿插門面，另有芬芳競豔的花市和花圃，規模都大得驚人。市場裡主要除了鳥就是秋

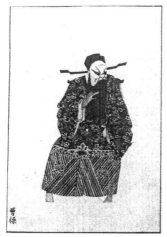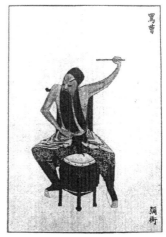

罵曹

蟲，也就是「蟈蟈」、「蛐蛐」和才認識的「油葫蘆」。一入秋，都是鳴蟲的天下了，拳頭大的竹籠子箚成一捆，鎮天的叫聲聒噪盈耳。攤位架上陳列造型不一的竹籠和木盒，裡面都拳著一隻栗殼色的鳴蟲，除了體形大小的差異，都和蚱蜢小甲蟲一個樣。

在玩家眼中，那學問大了，秋蟲也像人一樣，生有異相，各賦秉異。和人有家譜一般，蟲有蟲譜，可查譜系。

玩家們著書立傳自成一家，他們認為：窮畢生的精力也研究不透這小小的生命，尊為：「雕蟲小技，博大精深。」

多年前頭一回逛花鳥市場時，驚奇又感動，買了只「蟈蟈」，我喜歡稱「叫蟈蟈」，感覺整個柔軟起來，放在漚上客廳窗沿，餵點毛豆菜葉，「唧唧」的鳴聲，打破老房子的寂靜，有客來時，他們最喜歡和人聲爭鳴，聒噪得叫人好笑。

到書肆裡找秋蟲的書居然有四十一種，多數玩蟲名家講的都是鬥蟋（蛐蛐），有來頭的鬥蟲名號，可窮文之極雅到俗不可耐：「栗殼紫，天藍青，薑黃兄」「神威將軍，金頂大帥」。對他們體貌的描述，更是各具異相。「琥珀頭，紫絨項，淡金翅，金鉤爪」，簡直是「封神榜」裡的金甲武士了。

他們的對峙，無疑是武林傳奇的最高境界：「沒什麼纏鬥，刷的一聲，頭已在脖子上，那對方卻好像動也沒動。」

一般聽叫聲的鳴蟲，雖有蟲譜，鳴聲的韻致悠揚卻很難用筆墨來形容。我最喜歡的「金鐘」，米粒大小，要把盒子靠在耳際才聽得到鐺鐺的微弱聲響，卻如野寺鐘聲，清明久遠。「紡織娘」的淒聲徹夜，酸楚異常，俗耳為之一清。「竹鈴」（邯鄲）遍體翠綠，纖長瘦

弱，邊鳴邊走若有似無。也有壯實的
「碩蚤」，胸背如著鎧甲，聲音厚重，
整個是微型坦克。「螻蛄」一若其名的
醜陋，鳴聲刺耳，但也有人歡喜那種另
類的意境。

蟋蟀業者形容他們到山東寧陽捉蟲
時，漫山遍野的蟲鳴，聲勢之大，不亞
交響樂的演奏，那才是臨場演出最和諧
的天籟之聲。

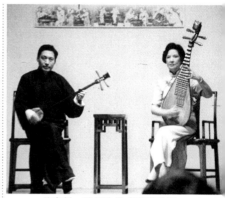

徐惠新、莊鳳珠的「蘇州彈詞」

二

蘇州彈詞裡有首經典的〈螳螂作
親〉，擬人化的各路蟲兒，在秋夜裡
忙著嫁娶。

「蚱蜢任儐相，紡織娘做伴娘，蜘
蛛張燈結綵，叫蟈蟈把婚禮贊，螢火蟲
照入洞房。」曲詞歡樂迷人。

詩經裡有「螽斯」篇，講的就是蟋
蟀。吉祥語「螽斯衍慶」代表了三多中
（多福、多壽、多男兒）的子孫興旺，鳴
聲喜慶。唐開元天寶年間，就有很生動
的記載「每至秋時，宮中妃妾輩皆似小

金籠捉蟋蟀，置之枕函畔，夜聽其聲，庶民之家皆效之也」。想像唐天子和楊貴妃七夕在宮中乞巧盟誓時，周圍應是嚶嚶秋聲一片。

到了南宋，一代權相賈似道，戲曲中有和李慧娘《紅梅閣》之恨，可是他的「促織經」，卻是集哲學、文學、科學於一書的大哉蟲經。

元代入主中原，馬背上得來天下，喜歡的是「大油葫蘆」。

明宣宗皇帝朱瞻基有「蟋蟀皇帝」的稱號，那已不止怡情養性，簡直就是鳴蟲的鐵杆粉絲了。直到清三代盛世，燈節賞花聽蟲鳴，更是皇家重要綵娛。

在花鳥市場結識的玩家，大多諱莫如深，懶得和外行如我的搭腔，後來識得蟋蟀專業戶小梁和小屈。他們直接到北方收蟲，熟悉那兒秋蟲的習性，對於鳴聲和鬥性大致一眼能透。跟到他們房子裡，那滿屋子疊得擁擠的蟋蟀竹籠和泥罐，震天的叫聲，雖嫌嘈雜，還真是壯觀。

所謂「九坏一好」，在海選裡那可是萬中挑一。小屈說到養的一隻寶貝鐵彈子：「要喂竹葉水、荷葉露水，秋後要加淡參湯，不能喝礦泉水，腿會軟。」聽得我笑起來。

「別笑，餵養功夫大了。蟋蟀跟有些人一樣，基本是素食，青豆、菜葉、玉米什麼的。有時還要加點葷食如蛋黃。為排便暢通，偶爾要餵些粗纖食物。骨骼壯大就添點鈣類。體態要均勻，肚子不能養胖，控制體重。」

和台北女士的瘦身SPA完全一樣。

「對了，霜降前後要用點蜂王漿。養蟲的罐子先用甘草水洗淨曬

乾，隔幾天要換換盆。新來的蟲落盆前得用甘草水潔身透氣。」

小屈愈說愈來勁，我笑他在矇我。

「不信去看看書裡都有，還更複雜呢。」

買了幾只叫得清脆的帶走，不能再聊了，再聊就恨不如《牡丹亭·冥判》裡投生為蟲子了。

秋意漸濃，正是養蟲兒的好時節，今日玩蟲的風雅時尚，可不比當年『封建』時日差，不僅吟詩作對、立傳著書、舉辦大賽，還建立網站，相互交換心得、切磋常識。

玩蟲的名家毫不謙虛的至理名言：「是集天文、地理、營養、昆蟲、氣象於一體的學問。」

「蟋蟀是人與大自然的連繫。」

「鬥蛐蛐有什麼不好？總比人鬥人強吧！」

上海南市舊區花鳥市場裡有座「西宮蟋蟀草堂」。聽起來很像明代大儒的講堂，大陸破四舊，但對封建的「宮」字倒很鍾情，如「少年宮」之類，在臺

螳螂蟋蟀

灣大概就是「浦西大廳蟋蟀中心」。

「西宮蟋蟀草堂」不嫌陋簡，木桌籐椅還有空調茶水，每到假日蟲友會聚，聽音的，看鬥的，那是一種真性情的天地。牆上有幅對聯：

「文壇可比美聲唱，武擂不亞楚漢爭。」多貼切的寫照。

玩蟲的境界和唱曲一樣，窮畢生精力，傾注於鍾愛。

原是舊識

原是舊識

我父母是民國卅五年就先到台灣。父親在上海十六舖經營南北貨的，當時是最大的一家，父親在提當年勇時，常會說：「在集市，我們不開盤，別家不敢開價，各地的客人（供應商）和大買賣人，每年出貨都直奔我們的貨棧。」他那麼早就遠渡到台灣探看雜糧市場，肯定是當時大陸時局已太亂。

母親只有我一個女兒，他們首次到台灣，兄弟和我都留在上海外婆家。台北當時延平北路比較算繁盛有商業氣息的，又靠近淡水河和迪化街，迪化街一直來做的都是雜糧大批發生意，後來父親選的住宅和生意地點就在那附近的涼州街，離台北橋也近，那時是老的拱型鐵橋，我常走過台北老橋到三重工廠看父親，小時候很崇拜他。

當時母親首次由十里洋場驟到這閩南偏隅之地，不慣之處可想而知，她非常想念外

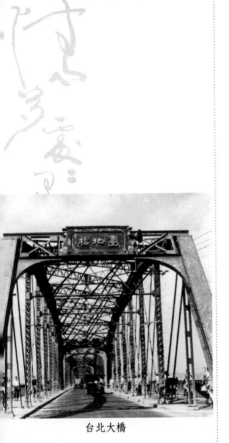
台北大橋

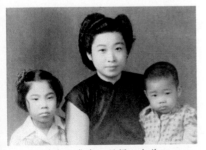
左起：作者、母親、小弟

婆和我，隔壁有個小女孩叫阿宜，和我年齡相仿，母親常抱她玩，給她擦紅指甲油。

卅八年我們全家坐中興輪到台北時，母親拖兒帶女，加上離鄉心情，一路母親暈船得一塌胡塗，上了岸母親就病了。在我小時候那幾年印象中，她總是著睡衣靠在床上，醫生搭脈也搭不出毛病，現在想想應該是水土不服和思鄉的憂鬱症吧！

讀小學時每作功課時，母親常在旁邊一面結毛線，一面哼歌；「夜深沉、停了針繡、和小姐閑談吐……。」

「假正經、假正經、做人何必假正經……。」

「三輪車上的小姐真美麗、西裝褲子短大衣、眼睛大來眉毛細……」

還有首「夫妻相罵」辭句很有意思：「自從嫁了你呀，幸福都送完，沒有好的吃呀，好的穿呀……」

卅年代在上海流行的歌，母親都愛唱，我也都會跟著哼，母親會去買歌本，手掌大小，厚厚一本，母親唱的歌

裡面都有。

父親愛京戲，來台灣逃難的輜重裡，居然還帶著七十八′轉馬連良、譚富英的黑膠唱片，他請了位吊嗓子的先生，胖胖的姓袁，好像還是小劉玉琴的老師。父親的音色很好，說是有水音，可是他唱的是大路腔，不太考究。後來又請了位在鐵路局的先生來吊嗓子，我聽熟了，也跟著哼老生。母親後來梅派青衣學得很用功，可是我總覺不如她的老歌來得有滋味，那是她的思鄉曲。

在崑曲之前，其實我在京劇上下的功夫比較深，當時在學校讀書，進入平（京）劇社團，母親為我請了王懷忠老師操琴開蒙學唱，後來換了李慧岩老師，是大陸厲家班出來的，他在我身上花了很多功夫，如果說在京劇上我有點根底的話，李老師真的盡了太多的心。

崑曲倒是最後接觸，碰上就一發不可收拾，相當多的京劇票友都有相似的經驗，有人可以京崑兩門抱，我則是獨守一味。我先生笑崑劇簡直是宗教，讓曲友虔誠膜拜，我覺得崑曲的水磨腔無異的「魔音穿腦」。

而老歌的靡靡之音卻是另一種無可替代的情懷。台北早年在淡水河畔，螢橋下，甚至圓山樂園，都有歌場茶座，多少和母親共享的回憶，都是在河邊習習涼風，一杯清茶裡，週遭的那份嘈雜都是不可或缺的道具場景。

多少多少個年頭日子過去，老歌不再，母親仙去，我也到了母親的年齡，我比母親幸福，因為有個完整凝聚的家，母親只有我。

崑劇對我言之是嚴肅的，是一種自許的責任，可是老歌是心中的舊識和溫暖，我熟悉的是五十年代的「蘇州河畔」、「夢裡相思」，

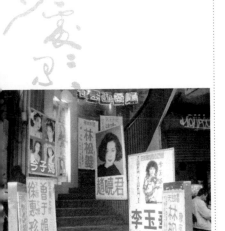
西門町紅包場

吳靜嫻

可是和母親一道的回憶裡,卻都是上海的龔秋霞、李香蘭、周璇、白光。

最近老歌再興,我看了一場「風華再現」,都是大製作大卡司,安排的大多是「群星會」時期的老歌星。造成轟動一票難求,台北有些人們,對那個時代的情味,依然濃郁深植心底。可是面對華麗舞台,老歌旋律依舊,感覺卻一分分褪色,漸成陌生。

戀戀紅包場

和老同學到西門町看「銀簪子」,因時間尚早,就在附近隨便逛逛。西門町是個奇蹟,當年的璀璨是五十年代人記憶中的夢土,東區崛起後,它曾破敗幾成廢域,現在復甦又成了新世代人類的天堂。在鮮活的跳動中,點綴著一些灰白、不相稱的年齡,其間有的是尋覓的過客,有的還沈浸緬懷,逗留不去。

我們經過一個歌廳門口,駐足看到吳靜嫻的相片,其他都是一張張巧笑倩兮的陌生。一位小姐正好走出來,笑意

盈然遞名片邀我們傍晚去聽歌，這是所謂「紅包場」，我們真的好好奇，承諾下次來捧場。

隔週真的去了，經過狹隘的過道和電梯，我們進入三樓歌場，那是個裝潢很陳舊的大廳，我們坐的位子比較前面，音響聲很大迴旋耳際，面對一個不大的舞台，歌星沿著伸展台唱過來，禮服窸窸索索拂過觸手可及，環肥燕瘦一時目不暇給，好奇心湧塞，顧不得聽歌，打量著四周，那是世間百態另一個真實人生。

平時自己的壓力頗大，即使忙碌的性質是藝文戲曲，因為是工作了，反而絲毫沒有娛樂輕鬆感。可是那天聽完歌，頭一個感覺就是「開心」，整個人浸入完全的放鬆，這和我平時正襟危坐地在國家劇院看場戲劇舞蹈的感覺有天淵之別，而且幾乎可以形容為快樂，不盡於此，歌場的情景竟然讓我縈繫腦海數日，這真的令自己也驚奇。

說實話，歌廳整體環境的俗與陳舊、音樂的喧囂、觀眾層次的高下，和自己辦的「蘇州彈詞」之精緻迥然是兩回事，但是一種全然的親近和坦率，那種需要去包容的人生面向，卻令人感動。歌者在台上表演之餘，台下的應酬，那是另一種生存型態的遷就，其間表現的真實，更令人動情。

當我陸陸續續去了兩次後，開始認得出一些歌者的特色了，被我拖去的先生也浸淫其間，就算是陪我，但我相信他亦感受到紅包文化的那種剖白本質。在茶資之餘，也會遞上紅包，那麼直接的鼓勵，就如同你的掌聲，沒什麼雜質。

一度歌廳竟然成了我舒放壓力的最佳去處，我慢慢了解，原來他們不單是歌唱，還要負擔基本數目的茶資，也稱之為業績，按業績的

楊燕妮

紅包最多的歌星──侯香君

好壞來決定演唱的次序和數量,當然壓軸的名歌星們是特邀。這種在歌藝之餘,有姿色、交際和感情、真誠種種因素在內的加料,就匯總了整個紅包場的文化。

一次正碰上歌星生日,除了她自己台上施展渾身解數外,最後壓軸大牌也逗樂起鬨,群唱祝賀,當然這也是一種「促銷」,可是感覺出他們在一個場子唱久了,感情之餘,早已培養了共榮共存的依賴。有聽眾、有掌聲才有存在,儘管有些突兀甚至是擾人的擊掌,至少表達的也是一種陶醉。

人氣旺的歌星,一手執麥克風外,另一手掌是一捧捧花束擁簇,紅包盈握。相對弱勢歌星的冷落,唯恐掛零,有時還自備紅彩以免「槓龜」。其時老聽客適時遞上的紅包,甚至有紅歌星也會補上一個,那刻的冷暖和人性是滿令人感動的。

我和先生去過亞太會館的「霞飛路八號」、台北「百樂門」,也都喜歡,但是具時代感刻意仿舊的氣氛,和你有

著距離。紅包場卻如此直接，好歌藝的，你的拍手近得她立刻感受到你的讚美；敷衍馬虎的歌手，你的顧左右她也定能覺出冷落，這麼奇異的氛圍下，一杯清茗茶食或一盤水果，數十位歌者和你共度三個鐘頭，豈不解憂？

（2002.10）

煙塵「十六舖」

往返上海這麼多年，有椿遺憾，就是一直沒到「十六舖」去過。等想起來，「十六舖」已隨「世博」的大計畫給剷平了

自小父親常說起在「十六舖」的風光歲月，父親是河北人，從小家中貧困，十來歲就背個小包袱到上海當學徒。做夥計學生意時的艱辛不用說了，到晚來勞累一天的困頓裡，要擦數十支煤油燈罩。唯讀過私塾的父親自勵自學，拿《申報》紙的空白邊沿練毛筆字，寫就一手行書。他自詡書讀之多可以車載斗量，博聞強記，什麼書都涉獵，包括醫書，所以簡單的風寒咳嗽藥方子他可以自開。聰明、靈活又能吃苦，為生意他幾乎跑遍大江南北，他知道東南隅、西北角各地雜貨雜糧的產地與交通狀況，櫃上所有業務咨訊全在他掌握中。很快的他當上掌櫃，那時是「錦泰棧」的全盛時期，各地客人（貨客）紛來投奔，南北貨以「錦泰」為牛耳，「錦泰」不開盤，市場不開價，「金城銀行」為

作者父親

錦泰棧

財務後援，每日進出雜貨盈倉，江南各大城市均有分號，為父親一生中最春風得意的年歲。

父親在上海近卅年，但滬語一直不行，北方習慣也保持著，他僅持著水包皮（澡堂子）與皮包水（喝茶）的習慣：下館子、逛窯子，但煙、酒、賭不沾，夏天逛北海、遊青島，冬天返天津過年。身處十里洋場，他也吃大菜（俄羅斯西餐）、上舞廳，但只是開開洋葷。不太能想像長年穿著長袍的父親，跳華爾滋是怎麼邁腿的。

一九四八年父親帶著全家到了臺北，定居在涼州街，那兒近淡水河水門，父親和上海生意仍有連絡，曾運來一貨艙瓜子，臺灣老輩的富商陳查某還稱父親為「瓜子大王」。貨物靠水運，當時最繁華的地區，就是延平北路的永樂町了，酒家雲集，「黑美人」、「東雲閣」、「五月花」都在附近。那時大陸失守，撤退到臺灣來的悽惶、逃難的驚恐，我們在涼州街的三層樓房成了據點，許多故人舊識來投奔，有軍、政、

商、藝各路人士都曾住進過三樓。涼州街住房隔壁緊鄰永樂國小，左邊是醫學博士陳聰敏的宅所。那時永樂市場的布莊大生意都是山東幫，常拉著父親喝嚕呼叱，酒家留連。目前仍在企業界叱吒的孫、焦、張、翁、仝、曲的上一代都是父親的故友。

　　但到了臺灣，換了個場景，換了年月，總歸已不是父親的年代。

　　九〇年陪父母返滬定居，父親已年逾九十，視力幾乎看不見。他想吃的「德興館」、「回風樓」，想泡的「裕德池」，和人一樣，都已不復當年。

　　後來父親不常提「十六舖」，我也因兩岸走，不再聽到父親的當年勇。初到上海我曾戮力找尋父母在滬上的故居，但「十六舖」一直被忽略了。

十六舖（1）

近幾年紅極一時，被港台和洋人熟悉的「董家渡」布匹市場，就屬「十六舖」的一塊。「十六舖」是從舊上海老城隍廟「頭舖」延稱下來的名稱，到了大東門一帶已是「十五舖」，出東門至黃浦，南到「董家渡」就全稱為「十六舖」了，整個面積要比城隍廟「頭舖」大出十幾倍，已是屬上海東郊、城廂之外了。

「生意興隆通四海，財源茂盛達三江」。自古來重要貿易城市都離不開江、河、湖、海，無疑的，運輸是貨物流動的命脈。「十六舖碼頭」和街市聯為一體，東門外，沿黃浦，有「會館碼頭」、「竹行碼頭」、「大碼頭」、「新碼頭」、「王家碼頭」、「董家渡碼頭」；縱橫的街市亦按行業分出條條專業小街，比如「內、外篾竹

十六舖（2）

街」是做竹木器的，「豆市街」是米
豆雜糧東北貨，「花衣街」是絲、麻、
棉花生意。「洋行街」是廣貨和南貨，
「鹹瓜街」是桐油藥材。「十六舖」興
起上海，成了全國和亞東區域貨流的中
轉大埠，除了滬語，這兒聽得到廣東、
福建、安徽、山東、甚至西洋語。方言
豐富，移民紛雜，一時有「一城煙火半
東南」之詠。

　　「十六舖」在近百年裡，幾乎掌握
了大半個中國經濟的命脈。

　　父親說小時候帶我去過「十六舖」
行裡，當時年幼，實在沒有什麼印象：
只記得早上有人在大院裡練劍。還記得
一把大桿秤，有人在吆喝，院子裡綠頭
蒼蠅很多。父親曾提到：遠地客來貨，
就住在貨棧裡（有客房）。外地人遽經
十里洋場的繁華，目眩神移，常為之迷
惑留連花街；十幾天下來，帶來的貨和
盤纏花盡，棧裡給車錢遣送還鄉是常有
的事。

　　「十六舖」在舊地方官的公文字
眼中形容是「商刁民滑」、「市井繁

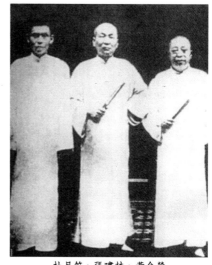

杜月笙、張嘯林、黃金榮

劇」，號稱「難治」。開埠之後，除了正當的行業外，旁門左道的營生更是湧入：潮州人賣鴉片，福州人引進花會賭博，蘇州人帶來妓院，就是所謂的「煙、賭、娼」，還加上幫會勢力。碼頭是幫會的土壤，「十六舖」是上海青幫的淵源之地，幫會頭子黃金榮更是掌握了「十六舖」地區的「卅六股」，成了青幫老頭子。

航運方面，除了外商經營的「怡和」、「太古」、「花旗」、「日洋」等國際航運外，唯一中國營運的國際航線輪船「招商局」，就設在「十六舖」的法租界外灘，是中國輪船業的大本營。內河及長江客貨運輸都集中在這兒，航運之細密，猶如微血管，滲透入內地各個產區，真正掌握了大江南北商貨的經濟樞紐。

父親的門牙上有個小缺口，是試瓜子嗑出來的，小地方可以看出當時薹貨之豐沛。父親體魄壯碩，聰穎勤奮，個性豪邁中有傲氣，加之見多識廣出語詼諧，人面極廣，韻事亦不斷，個性的

杜月笙

特質特別能站穩「十六舖」。南北貨中有時也包括生鮮水果，杜月笙當時是水果業的商會理會長，父親口中對杜先生滿是佩服。而對「汪偽政府」的汪精衛，在當時淪陷區的老百姓，包括父親都同情他的：「蔣委員長全搬到重慶『八年抗戰』去了，八年裡在日本鬼子佔領下的東南一隅，總得有人來接手管理吧！」對於抗戰勝利後，接收大員的腐敗，和「汪偽政府」官員下場的悽慘，他是不以為然的。

　　四八年我們坐中興輪抵台，另一艘太平輪則沉沒，父親不少朋友故舊都在太平輪上。父親說：「飛機全給撤退的政府要員坐去了，老百姓都是乘輪船，反正不是中興輪就是太平輪。」生與死就是那麼二選一。

　　想去憑弔「十六舖」，「錦泰」舊址相必已成煙塵。

（2006.06）

《情多處處有戲》感謝圖片提供者

＊文中多數照片由陳鵬昌拍攝提供

世紀映像叢書

1. 百年記憶—中國近現代文人心靈的探尋
 蔡登山‧著

2. 青山有史—台灣史人物新論
 謝金蓉‧著

3. 雪泥鴻爪—近代史工作者的回憶
 陶英惠‧著

4. 大師的零玉—陳寅恪，胡適和林語堂的一些瑰寶遺珍
 劉廣定‧著

5. 玫瑰，在她如此盛開的時候—探索女性文學的綺麗世界
 朱嘉雯‧著

6. 錢鍾書與書的世界
 林耀椿‧著

7. 徐志摩與劍橋大學
 劉洪濤‧著

8. 魯迅愛過的人
 蔡登山‧著

國家圖書館出版品預行編目

情多處處有戲：賈馨園談戲曲 / 賈馨園著. --
一版. -- 臺北市：秀威資訊科技，2007 [民96]
面；　公分. --（美學藝術類 ；PH0008）

ISBN 978-986-6909-93-1（平裝）

1. 中國戲曲 – 文集

982.07　　　　　　　　　　　96012387

　美學藝術　PH0008

情多處處有戲—賈馨園談戲曲

作　　者 / 賈馨園
主　　編 / 蔡登山
發 行 人 / 宋政坤
執行編輯 / 詹靚秋
圖文排版 / 莊芯媚
封面設計 / 莊芯媚
數位轉譯 / 徐真玉、沈裕閔
圖書銷售 / 林怡君
法律顧問 / 毛國樑　律師
出版印製 / 秀威資訊科技股份有限公司
　　　　　台北市內湖區瑞光路583巷25號1樓
　　　　　電話：02-2657-9211　傳真：02-2657-9106
　　　　　E-mail：service@showwe.com.tw
經 銷 商 / 紅螞蟻圖書有限公司
　　　　　台北市內湖區舊宗路二段121巷28、32號4樓
　　　　　電話：02-2795-3656　傳真：02-2795-4100
　　　　　http://www.e-redant.com

2007 年 7 月　BOD 一版
定價：280元

讀 者 回 函 卡

感謝您購買本書，為提升服務品質，煩請填寫以下問卷，收到您的寶貴意見後，我們會仔細收藏記錄並回贈紀念品，謝謝！

1. 您購買的書名：＿＿＿＿＿＿＿＿＿＿＿＿＿＿＿＿

2. 您從何得知本書的消息？

　　□網路書店　　□部落格　　□資料庫搜尋　　□書訊　　□電子報　　□書店

　　□平面媒體　　□ 朋友推薦　　□網站推薦　□其他＿＿＿＿＿＿

3. 您對本書的評價：(請填代號　1.非常滿意 2.滿意 3.尚可 4.再改進)

　　封面設計＿＿　　版面編排＿＿　　內容＿＿　　文/譯筆＿＿　　價格＿＿

4. 讀完書後您覺得：

　　□很有收穫　　□有收穫　　□收穫不多　　□沒收穫

5. 您會推薦本書給朋友嗎？

　　□會　　□不會，為什麼？＿＿＿＿＿＿＿＿＿＿＿＿＿＿＿＿＿

6. 其他寶貴的意見：＿＿＿＿＿＿＿＿＿＿＿＿＿＿＿＿

＿＿＿＿＿＿＿＿＿＿＿＿＿＿＿＿＿＿＿＿＿＿＿＿＿＿＿＿

＿＿＿＿＿＿＿＿＿＿＿＿＿＿＿＿＿＿＿＿＿＿＿＿＿＿＿＿

＿＿＿＿＿＿＿＿＿＿＿＿＿＿＿＿＿＿＿＿＿＿＿＿＿＿＿＿

讀者基本資料

姓名：＿＿＿＿＿＿＿＿＿　　年齡：＿＿＿　　性別：□女 □男

聯絡電話：＿＿＿＿＿＿＿　E-mail：＿＿＿＿＿＿＿＿＿

地址：＿＿＿＿＿＿＿＿＿＿＿＿＿＿＿＿＿＿＿＿＿＿

學歷：□高中(含)以下　　□高中　　□專科學校　　□大學

　　　□研究所(含)以上 □其他＿＿＿＿＿＿＿

職業：□製造業 □金融業 □資訊業 □軍警 □傳播業 □自由業

　　　□服務業 □公務員 □教職　　□學生 □其他＿＿＿＿＿

秀威與 BOD

BOD（Books On Demand）是數位出版的大趨勢，秀威資訊率先運用 POD 數位印刷設備來生產書籍，並提供作者全程數位出版服務，致使書籍產銷零庫存，知識傳承不絕版，目前已開闢以下書系：

一、BOD 學術著作—專業論述的閱讀延伸
二、BOD 個人著作—分享生命的心路歷程
三、BOD 旅遊著作—個人深度旅遊文學創作
四、BOD 大陸學者—大陸專業學者學術出版
五、POD 獨家經銷—數位產製的代發行書籍

BOD 秀威網路書店：www.showwe.com.tw
政府出版品網路書店：www.govbooks.com.tw

永不絕版的故事・自己寫・永不休止的音符・自己唱